Picture This

Picture This

How Pictures Work

圖像語言的秘密

圖像的意義是如何產生的？

25週年紀念增修版

Molly Bang 著　宋珮 譯

iMAGE3 in001
圖像語言的秘密：圖像的意義是如何產生的？
Picture This：How Pictures Work

作者／繪者：莫莉‧班（Molly Bang）
譯者：宋珮

責任編輯：林恬君、陳培瑜
美術編輯：何萍萍、林育鋒

出版者：大塊文化出版股份有限公司
台北市105022南京東路四段25號11樓
www.locuspublishing.com
電子信箱：locus@locuspublishing.com
讀者服務專線：0800-006689
TEL：(02)87123898
FAX：(02)87123897
郵撥帳號：18955675
戶名：大塊文化出版股份有限公司
法律顧問：董安丹律師、顧慕堯律師
版權所有　翻印必究

總經銷：大和書報圖書股份有限公司
地址：新北市新莊區五工五路2號
TEL：(02) 89902588 (代表號)
FAX：(02) 22901658
初版一刷：2018年2月
初版三刷：2022年8月
定價：新台幣580元
ISBN：978-986-213-860-1
Printed in Taiwan

國家圖書館出版品預行編目(CIP)資料

圖像語言的秘密：圖像的意義是如何產生的？ /
莫莉‧班(Molly Bang)著；宋珮譯. -- 初版. -- 臺北市：
大塊文化, 2018.02 面；　公分. -- (iMAGE；3)
譯自：Picture this : how pictures work
ISBN 978-986-213-860-1(精裝)

1.視覺藝術　2.視覺設計

960　　　106024373

獻給Leon和Monika，他們是這本書的開端，

獻給Jim和Penny，我長期的專業評審和顧問，

獻給Melissa Manlove和David Macaulay，我滿心感激，

還要特別感謝Dick

Contents 目錄

Preface 前言

過去，我很以童書作家和插畫家的身分自得。有一天，我正在家裡速寫身邊的東西，有一位老朋友里翁（Leon Shiman）來看我。里翁建議我不要只畫單一的東西，要把不同的東西組合在一起畫。可是我愈是努力畫出整體的面貌，愈是不知道如何是好。當我們看著我的畫，一起討論的時候，里翁說：「其實你並不懂得圖畫的原理，對不對？」

沒錯，我不懂。我不懂圖畫的結構，我甚至不懂「圖畫結構」是什麼意思。那麼，我可以學嗎？

於是我去跟一位藝術家莎娃‧摩根（Sava Morgan）學畫，她在紐約教學多年。我開始閱讀藝術和藝術心理學的書。我去美術館和畫廊觀賞圖畫，並且試著弄清楚我對它們的感覺，同時也去了解那些畫到底想表達什麼。然後，我決定跟女兒三年級那一班的小朋友一起畫圖，期望能夠透過教導來學習，畢竟教學相長是不變的道理。

和小朋友一起畫畫的時候，我發現我想要畫一些能夠清楚表達情緒的圖畫，同時又希望畫面很單純。我決定為〈小紅帽〉作插圖，因為這是每個人都熟悉的故事，而且我知道只要用幾個銳角三角形就可以讓大野狼現身。我採用四種顏色的色紙，紅、黑、淡紫和白色，剪出簡單的形狀。當孩子們告訴我怎麼可以讓一幅畫看起來更恐怖，或者是更舒服的時候，我們發現其實我們早就知道，

圖畫和感覺之間有一些關聯，只是還沒有為它們定義而已。

對三年級的小朋友而言，這樣的課程並不是特別有用，因為他們覺得剪色紙太像幼兒園的孩子做的事，而他們已經三年級了！他們比較想知道怎麼把東西畫得像真的一樣。可是我知道我找到了可以繼續發展的課題，於是我把剪刀和色紙帶回家，繼續的裁剪、排列、觀看，和思考。我開始看清楚圖畫上的一些元素會影響我們的感覺。

很快的，我想要看看我發現的原理，是不是可以讓其他人用在圖畫上。顯然比較小的兒童懂得這些原理，但他們對於怎麼把抽象的幾何形和情緒表達結合在一起，沒有多大興趣，因此我轉而去教八年級和九年級的學生，然後教成人。他們的作品讓我相信，任何人都可以運用幾種明確的圖畫原理，做出非常有力的視覺表述，也就是在畫面上藉著形狀建構出情緒感受。

我把我的心得寫下來，寄給美國藝術心理學的權威魯道夫・安海姆（Rudolf Arnheim），因為他寫的書給我最多幫助。我很快收到他非常客氣的回信，說他喜歡我的書，還說他有一些建議，介不介意讓他寫在紙上空白的地方。介意？怎麼可能，我請求他一定要寫，儘量寫。他把我的手稿寄回來，幾乎每一頁上面都有他的手跡，每一句都深具見地，給我啟發，於是我把這些都加到我的書裡面。

到此，我感覺我找到了一些非常基本的原理，不過我還不確切知道那是什麼，所以當我把增訂版的手稿寄給安海姆的時候，我請教他是否可以告訴我，我到底做了什麼。他的回信是這樣的：

> 你的書最特別、最突出的地方是不以幾何原理來運用幾何形，如果是那樣，就沒有什麼新意了，你也不是以心理學教科書裡的純感覺來討論，而是把幾何形當作充滿活力的表達方式。你談到戲劇性的視覺力量如何發揮作用，如何用大小、方向、對比展現出自然的運作和人類的行為，因此你的故事在每一個頁面上都顯得生動無比。你把所有的形狀都變得像木偶或是

原始木雕一樣有力量，你沒有捨棄它們的抽象性，反而是開發它們原本具有的力量……你把這個童話故事可愛美好的成分拿掉，把它簡化到最根本的感覺，你也把童稚的部分去除，保留並且強化從視覺感官去感知的人類基本活動。你拿掉可愛的部分，留下了〈小紅帽〉裡鮮明的、讓人激動的成分，幫助我們用直接、純粹的視覺去感受和經驗。

這封信讓我很興奮，即使我並不完全明白裡面的意思，它確確實實肯定了我感受到的一切；我了解了一些關乎情緒和觀看圖畫之間的基本關聯。從那以後，我一直反覆思考安海姆給我的答案，也一直在思索當我看到這些原則浮現，還有這本書逐漸成形的時候，到底有什麼感想。對我而言，這本書探索了一個問題，也是唯一的問題：

一幅畫的構成，
或是任何一種視覺藝術的結構，
到底如何影響我們的情緒反應？

建 構 圖 畫
的
情 感 內 容

Building the Emotional
Content of Pictures

我們是根據文本去觀看形狀的，

而我們對形狀的反應也絕大部分是仰賴文本。如果這幅圖畫是關於海洋的故事，那麼，我們可以把紅色三角形解讀為帆船的帆、鯊魚的鰭、從海裡冒出來的火山島、紡錘形的浮標，或者正在下沈的船頭。把它看做帆船，跟把它看做鯊魚的鰭，我們的感覺是截然不同的。

不過我是在事後才有這些想法，我最初的決定是用一個小紅三角形來代表小紅帽，然後自問：「我對這個形狀有什麼感覺？」它看起來並不會充滿情緒，但是我知道我對它有一些感覺，是我在其它形狀上沒有感覺到的。

它不適合擁抱。為什麼？因為它有尖角。它讓我感覺穩定。為什麼？因為它的底是平的、寬大的，是水平方向。它有一種平和感，也具有平衡感，因為它的三個邊等長。如果上面的角尖銳一點，會感覺比較凶狠，如果把形狀壓扁一點，會更無法動搖，如果它是個不規則的三角形，則會失去平衡感。它的顏色呢？我們會說紅色是暖色、大膽、華麗，而我感覺到危險、活力、熱情。一個顏色為什麼會引起這樣分歧，甚至彼此衝突的感覺？

什麼是紅的？血和火。對我來說，紅色帶給我的感覺全都和這兩種紅色的東西有關，它們是人類最初看到的紅色。我被紅色引發的情緒，會不會混合著血與火帶給我的感覺？到目前為止，似乎是如此。

那麼，這是不是也是我對這個不大不小的三角形擁有的感覺：穩定、平衡、帶刺，或是警覺，加上溫暖、堅強、有活力、大膽，也許還有一些危險。現在，讓我把這個三角形看作是小紅帽，當然，這形狀和顏色和她的衣服有關，可是我是否可以把對她這個人的感覺，和紅色三角形聯想在一起？可以。這個圖形暗示的角色是警覺的、溫暖的、有力的、穩定、和諧、充滿活力，也許還帶點危險。

如果一個紅色三角形可以代表小紅帽，那麼我要用什麼代表她的媽媽？

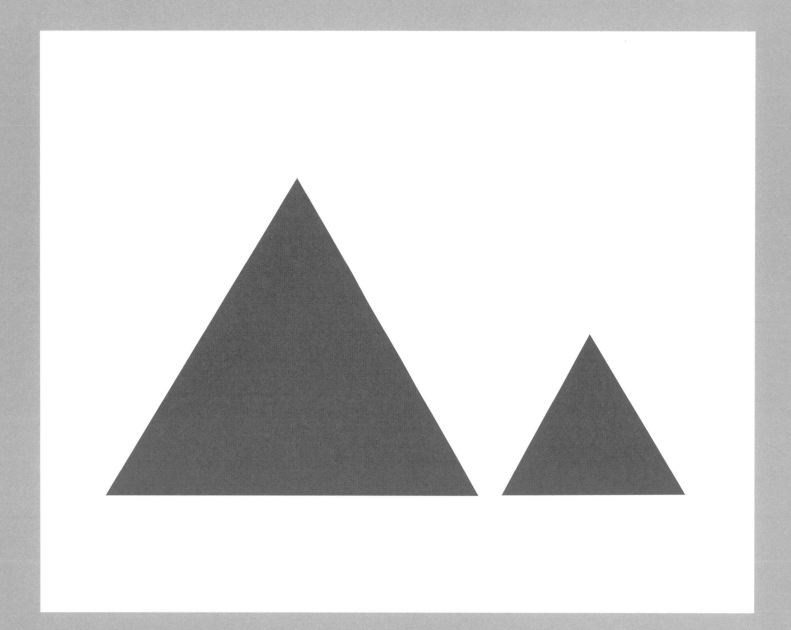

我可以單純地用一個較大的紅色三角形代表她的媽媽，一個放大版的小紅帽。

可是結果會如何？

畫面上的媽媽變得比較重要，勝過了她的女兒。小紅帽不再是主角了。除此之外，即使這個大紅三角形暗示媽媽的角色是溫暖、堅強、有活力的，但是同時她也顯得霸道，而且絕對不適合擁抱。

怎麼讓她感覺不那麼具有壓迫感，又更適合擁抱呢？

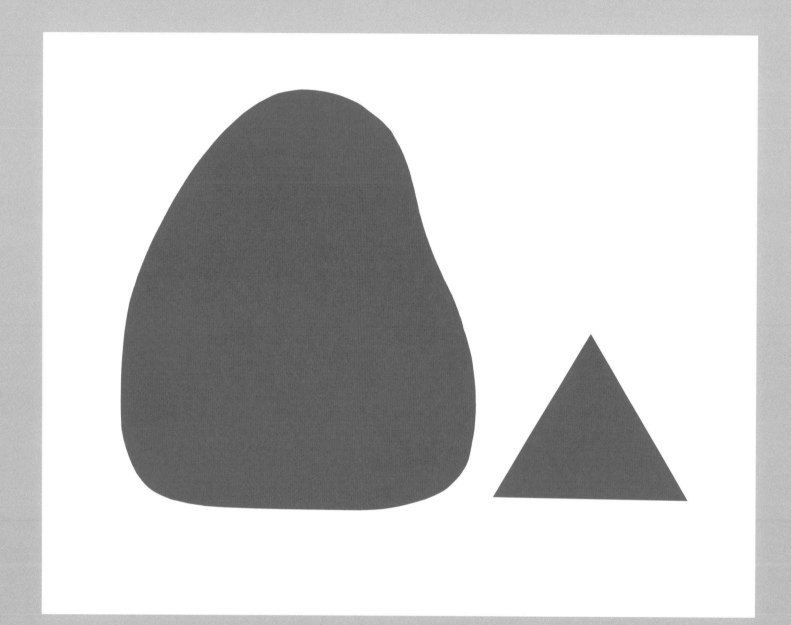

如果我保留基本的三角形，但是把尖角變得圓潤，她看起來比較柔和了。然而，她還是主導著整個畫面，她把我們的注意力從主角小紅帽身上轉移了，因為她是一個較大的紅色形狀。

我怎麼保留她的大小（媽媽應該比小女兒來得大），同時還能夠凸顯小紅帽在畫面上的主導地位呢？

如果我讓她的顏色淡一些,她和女兒在畫面上就有比較對等的關係。而小紅帽顯得更大膽、更主動,也更有趣。

媽媽可以是淡藍色或是淡綠色的,但是那樣她的顏色就和小紅帽的顏色沒有任何關係。既然紫色裡面包含紅色成分,媽媽和女兒至少在顏色上有關聯。如果媽媽是粉紅色的,可能關聯性更大,但是我希望把顏色限制為四種,而粉紅、紅、黑和白色這四種顏色組合在一起,對我而言,太單調了。

現在我對媽媽的感覺如何?

她看起來可以擁抱,而且很穩定,雖然沒有之前那麼堅強和溫暖。可是她還是有媽媽的特質,而且現在這個畫面的重心是小紅帽,不是她的媽媽。小紅帽的顏色是最大膽的,很明顯,她是這個故事的主角。

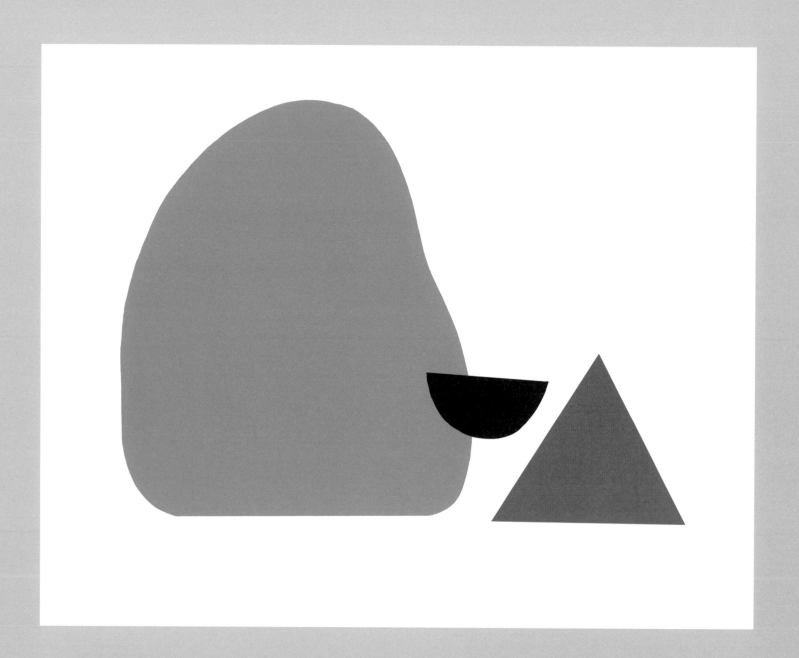

這是籃子。

我選擇用黑色，因為它會引起我的注意，也因為它能夠讓我呈現各種不同的感覺。黃綠色對紅色而言，可能是更合適的互補色（我也很喜歡黃綠色），但是黃綠色的色調（明度）和給人的觀感，非常接近紫色。此外，我覺得我還需要加上一個非常暗的顏色來表達故事裡恐怖的成分，我也希望儘量保持單純，才能隨時注意畫面上的變化。用這三個顏色，加上白色，我可以表現出很多種不同的情緒，每一種顏色都很獨特，和其他顏色很不一樣。

到目前為止，這個畫面絕不是我們看過最令人感動、最具啓發性的一幅畫。不過，它卻顯示出形狀和顏色如何影響我們的情緒。同時，它為我們打下基礎，讓我們了解怎麼去建構下一個畫面，就是

森林。

我希望能夠盡可能的保持單純，因此一開始我用很多三角形來組成森林，就像這樣，把一個個拉長的、角度尖銳的三角形散布在畫面上，

或者把一個個扁扁的三角形疊在一起。這些三角形看起來，立刻讓人想到是雲杉或是冷杉的樹林。不過這些形狀太接近小紅帽和她媽媽的形狀。當我們在一個畫面上，或是在生活四周看到相似的形狀，自然會把它們聯想在一起，好像他們彼此相屬。我不想要暗示有人變成了樹，或者樹變成了人，又或者小紅帽跟樹林有什麼特別密不可分的關係。為了避免混淆，同時也為了不再為這些三角形煩惱，另一種呈現森林的的方式是

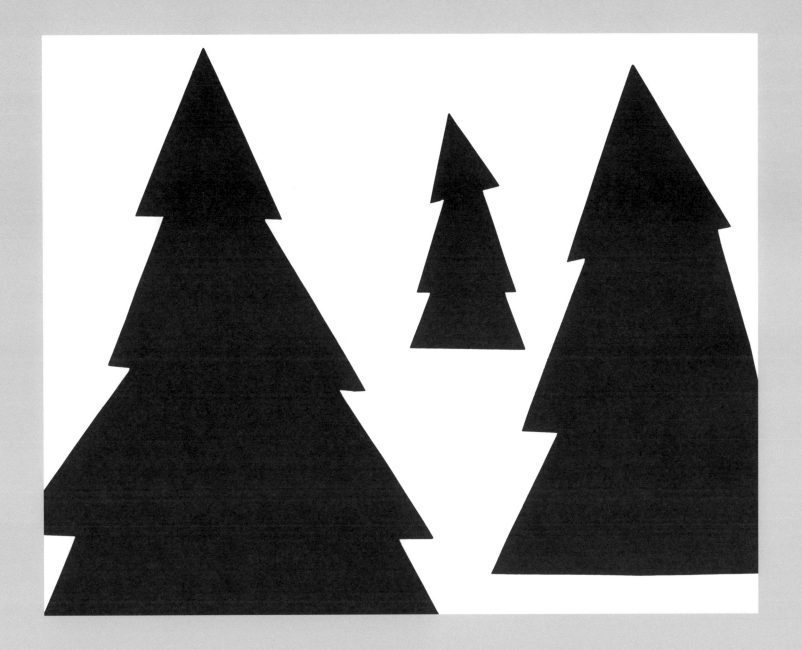

這個樣子。

這些是簡單的、拉長的、垂直的長方形，長度、寬度都不同，在這個故事的文本裡，它們代表沒有枝子的樹幹。因為看不到樹的頂端，使得樹顯得非常高。我們現在到了森林的深處，是小紅帽即將到來的地方。

樹林產生空間往後延伸的幻象。造成深度感的方法是把較細的樹幹放在畫面較高的位置。樹頂必須超出畫面上方，才能產生這種幻象。

等到我把畫面大致布局完成，架設好舞台，才感覺開始進入狀況，現在是讓小紅帽進入森林的時候了。

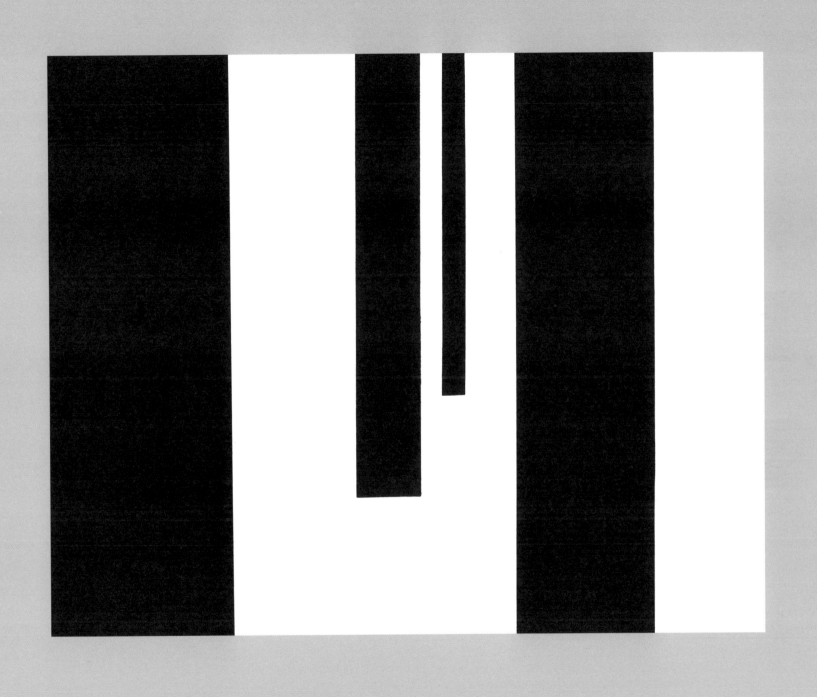

這就是她。

這個畫面很容易就可以解讀為小紅帽在森林裡，因為她跟一棵樹重疊，而且有一部分被樹遮住了。這樣的安排讓她成為森林的一部份，她在森林裡面了。

這樣的安排也讓我進入了樹林，因為我們通常會認同畫裡面一些與眾不同的元素。
這讓我想起，有一次和一位朋友去看恐怖電影，到劇情最恐怖的時候不得不離席。我的朋友卻告訴我，在最恐怖的時刻，她會認同那個怪物，因此她一點也不害怕。我覺得有趣的是，當我在建構非常恐怖的畫面時，感覺很自在，因為那是我創造的恐怖畫面，我是掌控畫面的人。

當我把小紅帽放進森林的時候，我發現我非常認同她，因此也「進入了森林」。

但是畫面應該要更恐怖一點才對，因為在這座森林裡，女主角遇到想吃掉她的大野狼。我需要暗示這個地方對她有點危險，我需要建構更恐怖的場景，即使大野狼還沒有出場。

我如何改變小紅帽呢？能不能單單改變這個三角形，就讓畫面顯得更恐怖一點？我可以讓三角形傾斜，這樣它就不那麼穩了，我可以讓樹多遮住它一點，或者

我可以讓它變小一點。

森林感覺上比較可怕了，因為跟女主角相比，森林變大了；而她變小了。

為什麼她在比例上變小，會感覺更可怕一些？

當我們很小，而攻擊者很大的時候，我們會感覺更害怕，因為我們沒有足夠的力量克服危險，也沒有辦法靠自己的身體打敗對手。當我們愈小，就愈脆弱，無法在對抗的時候，保護自己。

我可以把小紅帽變得更小。這樣樹會顯得更大，她看起來要被當前的處境壓垮了，我們也感同身受。同時，我也必須先想到，她並不是森林裡唯一的角色。我要為大野狼預留空間。

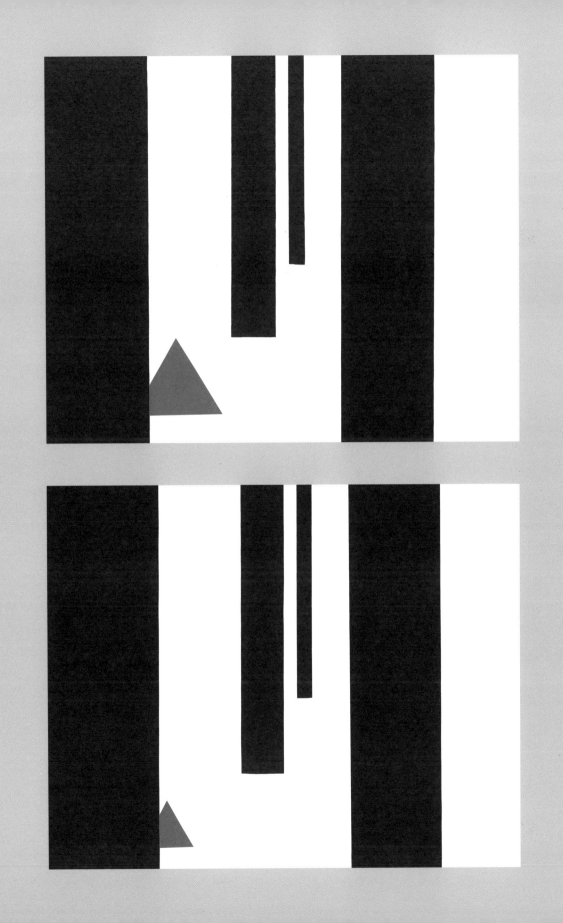

當我把她往上移的時候，我突然感覺很失望。為什麼？我花了不少時間才弄清楚。

首先，她看起來更小了，而且顯得比較遠，雖然這個三角形跟上一頁的一樣大。她之所以看起來遠，是因為樹林產生的透視感形成一個往後縮的空間，而把小紅帽移到畫面較高的位置，就好像她去了更遠的地方。這一點還好。

可是現在畫面看起來不像之前那麼可怕了。為什麼？

我終於明白了，當小紅帽離我比較遠的時候，我對她的認同和同情不像先前那麼強烈。距離會讓心變得比較冷淡，而不是更親密。我感覺不那麼靠近她，也不那麼心繫于她。我到了畫的外面了，變成了旁觀者。同時，樹林在比例上也變小了。

讓大野狼出場以前，我還可以做點什麼讓畫面感覺更恐怖一點，答案是：調整樹林。我怎麼讓樹感覺更危險？

我可以增加樹的數量，讓樹林更暗、更像監牢一樣圍繞著小紅帽。我可以加上一些尖尖的樹枝，這樣畫面就感覺更危險了，因為尖的東西讓人感覺危險。

我兩種方法都試了，森林的確看起來更可怕，可是畫面變得太滿了，如果再把大野狼放進去，畫面一定更混亂不堪。因此，我把所有加上去的東西幾乎都拿掉了，然後

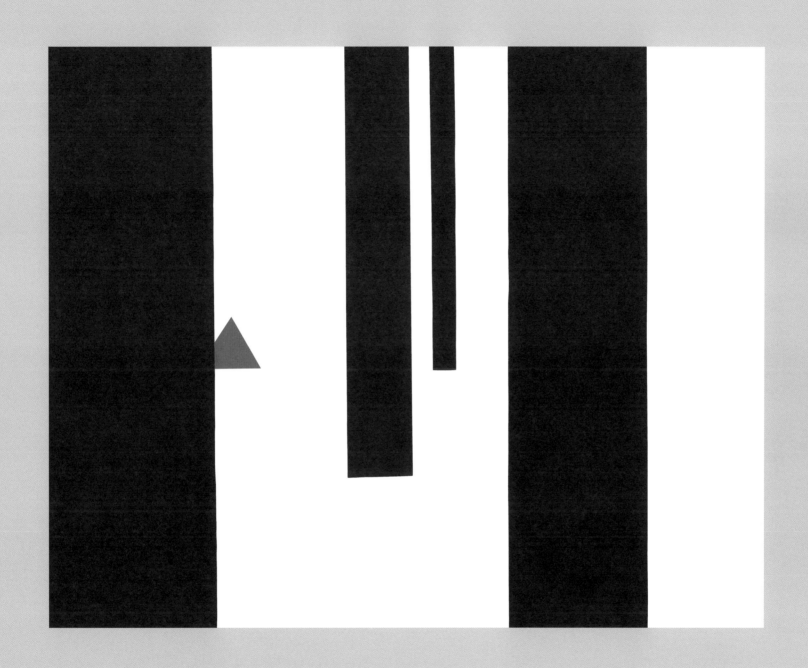

把一些樹幹傾斜。現在女主角置身的森林，不都是筆直、可靠的樹了，這個森林裡的樹隨時都可能倒向她。

我也注意到小紅帽現在的處境有些不同，看起來，她好像是被兩棵樹交叉形成的尖拱困住了。由理性判斷，我知道她在距離更遠的地方，並不是在兩棵樹的正下方，但是就圖畫的兩度空間平面來看，她往上方離去的路線，被尖拱擋住，使得她的處境感覺更恐怖。

同時，樹傾斜的方向都是往小紅帽那一邊，因此把她推向畫面的左邊。如果我把樹往右傾斜，那麼就清出了一條小徑，引導著她往上方、往右邊去。

我想指出三個要點：

1. 斜線使畫面有動感，也會造成張力，就像歪斜的樹看起來好像正在傾倒，或者即將要倒下來，

2. 就像把繩子斜著交叉綑住包裹的四邊，會把包裹綑緊一樣，傾斜的樹幹也把森林「繫」成一體（使它更具威脅感）。

3. 向著主角傾斜的形狀，感覺上會阻礙主角前進，相反的，傾斜的方向如果遠離主角，好像把空間打開了，甚至給人引導主角前進的感覺。

關於森林的部分已經說夠了。現在是大野狼進場的時候了。

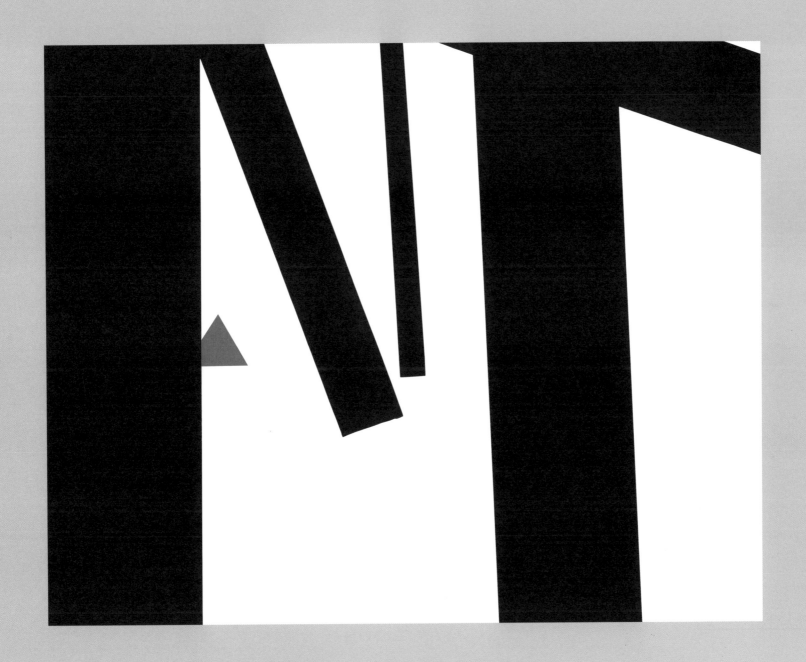

什麼形狀組成了大野狼？

三個長長的黑色三角形。

為什麼這些三角形看起來很可怕？

部分原因是它們都朝向左邊，非常具有侵略性，相比之下，小紅帽顯得非常小，而且有一部分還被遮住了。另一個原因是根據文本，這些三角形代表的是大野狼。

不過我認為最主要的原因還是，這三個三角形非常尖銳，同時又大又黑。

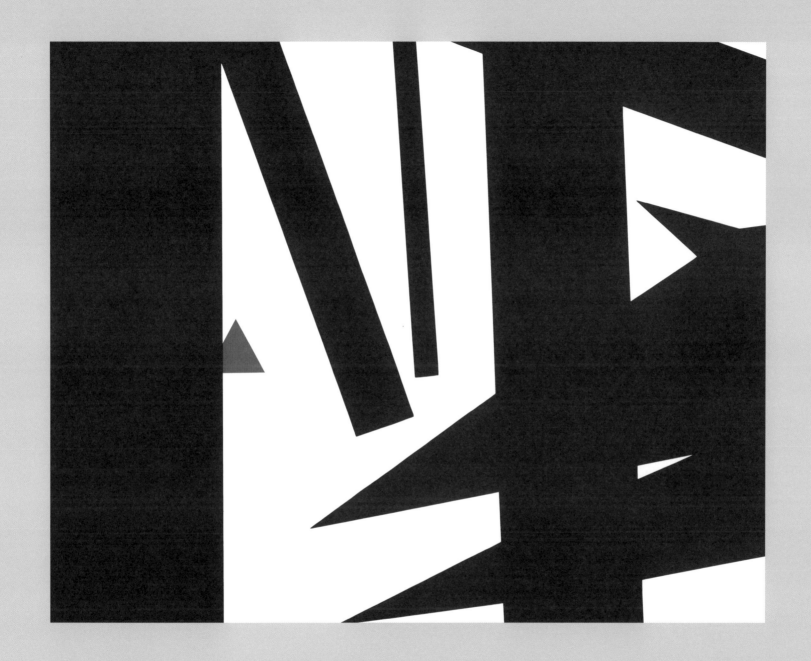

我的感覺會不一樣，如果

把大野狼縮小了，

或者把尖角變成圓角，

或者把大野狼的顏色變得比較淡。

這個紫色的大野狼有點詭異。又硬又尖的形狀和柔和的色彩不太搭調，讓觀賞者無法清楚的判斷該怎麼回應這個佔了很大面積的圖像，是覺得可怕呢？還是覺得毫無殺傷力呢？是危險，還是和藹可親呢？確實有點曖昧不明，讓我們困惑，牠可能很有力量，又具威脅性，但如果想得再深入一點，又會被混淆了。通常面對模糊不清的狀況，我們會很生氣，因為我們在情感上無法了解這個畫面，而又覺得必須了解，我們覺得自己很愚蠢、被拒絕了、被推出了畫面。

如果這個故事是關於一隻變成鬼魂的狼，那麼紫色也許比較合適，或者，因為我們把這個顏色用在小紅帽的媽媽身上，說不定可以說一個媽媽變成邪惡狼精的故事。

顯然，狼的顏色把它和周圍的場景區分開來。這個畫面因著顏色的不同，被分成三個部分，彼此之間沒有什麼凝聚力。它們需要整合。

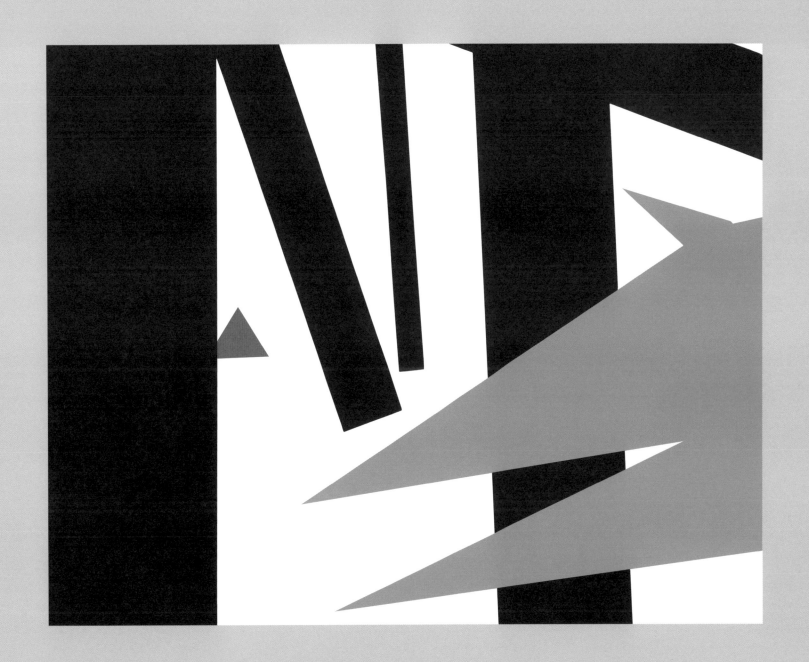

進行下一步之前，我需要再看一看大野狼。他之所以讓人感覺可怕，是因為這幾個具有威脅性的形狀可以是任何東西，甚至是比大野狼更可怕的東西。當我加上大野狼該有的細節時，這種不知名的威脅感會因為變成特定的東西，而顯得不那麼強烈。可是這個故事需要一隻大野狼。

大野狼有什麼特徵讓我們覺得可怕？如果想讓大野狼更可怕，我就需要專心思考這個問題。

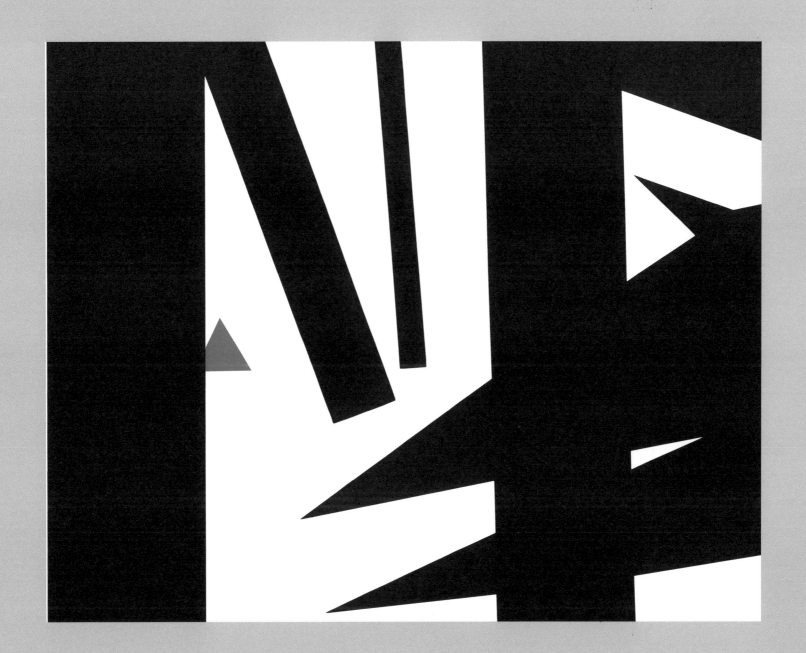

牙齒是一種可怕的特徵。

只是把七個小小尖尖的三角形不規則的放進大野狼嘴裡。想像一下，如果三角形的角變成圓的，是不是就大大減少了可怕的感覺。

其實，真的大野狼的鼻頭和牙齒是圓弧形的；並沒有磨成像畫面上的那麼尖。然而，當我們處在一種驚駭的狀況時，通常會誇張那些可怕的元素；當我們害怕的時候，攻擊者看起來要比實際的更大；牙齒或是武器也看起來更尖銳，就好像當我們戀愛的時候，會「透過玫瑰色的眼鏡」看世界一樣。

如果我們希望畫面看起來很恐怖，不妨去誇大威脅者和周圍環境可怕的部分，這樣會比鉅細靡遺的描繪細節更有效，因為

這是我們**感覺**到的樣子。

大野狼還需要什麼，看起來會更有狼的樣子？

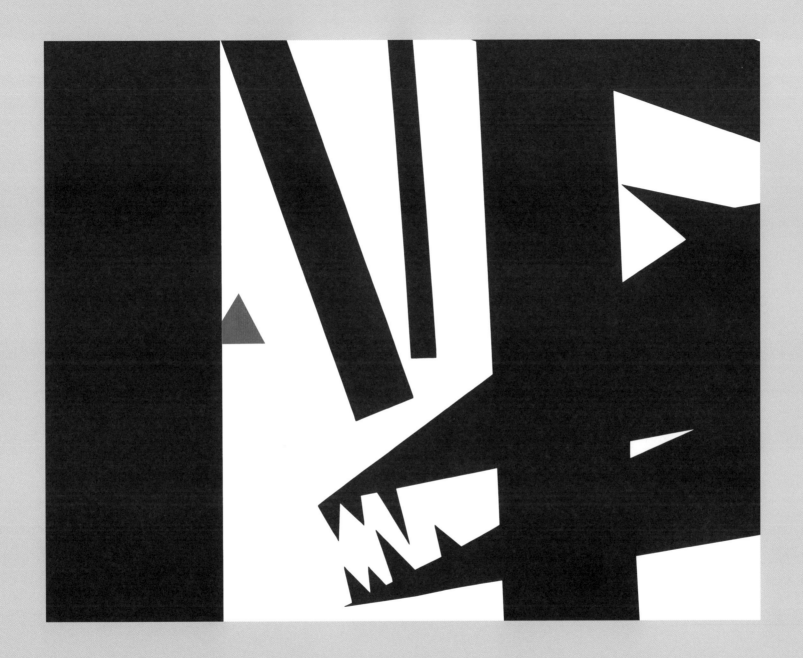

牠需要一隻眼睛。

我用紫色剪出一隻眼睛，除了白色外，我有三種顏色可以選擇，這個還沒有在畫面上出現的顏色會吸引我們的注意。同時，我也想要在每一個畫面上用三種顏色，加上白色。

我把眼睛剪成長長的鑽石形，也稱作菱形，來強調狼眼睛的狹長感，把眼睛原有的曲線省略了。

即使狼眼睛通常是淺藍色，和淺紫色相差不遠，但是畫面上的眼睛感覺不太對勁。

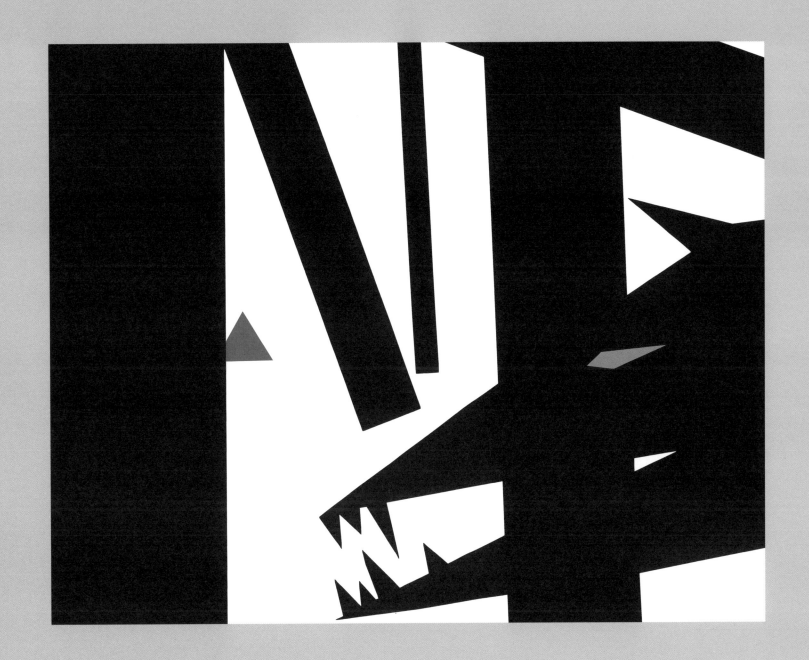

為什麼這隻眼睛看起來可怕得多？

答案是它是紅色的，可是為什麼紅眼睛會比淺紫色的眼睛看起來更可怕？

的確，紫色是一種比紅色溫和，比較不具威脅性的顏色，但是還有什麼其他原因？部分原因可能純粹是心理上的，因為紅色會讓我們興奮。心理學家發現待在粉紅色房間裡的人，比在淺色房間裡的人，更容易產生爭執，也會吃更多食物。另一部份的原因是紅色讓我們聯想到血和火，因此這隻眼睛是血腥的、火熱的，而紫色的眼睛讓我們聯想到花朵，或是夜空。還有一個原因，可能是因為我們看過喝醉後，充滿血絲的眼睛，或是眼睛裡反映著營火，那樣的眼睛是紅色的。在一些童話故事裡，巫婆的眼睛也被形容是紅色。紅色的眼睛是不自然的，而不自然的東西讓我們謹慎小心。紅色是一種充滿活力的顏色，一種有動能的顏色，雖然全白的眼睛也很不自然，但是紅色的眼睛有一種能夠刺激敵意的力量。

不過當我把紫色換成紅色之後，我還注意到一件事，是我先前沒料到的，我發現我會很快的把小紅帽和大野狼的眼睛連在一起，這是之前沒有的現象。這兩樣東西顏色相同，現在這隻眼睛看著小紅帽。

這種很強的聯結作用完全是由顏色造成的；即使我把眼睛改成圓形，只要仍用紅色，就會和小紅帽產生關聯。

那麼，如果把眼睛改變成跟小紅帽一樣的形狀和顏色呢？

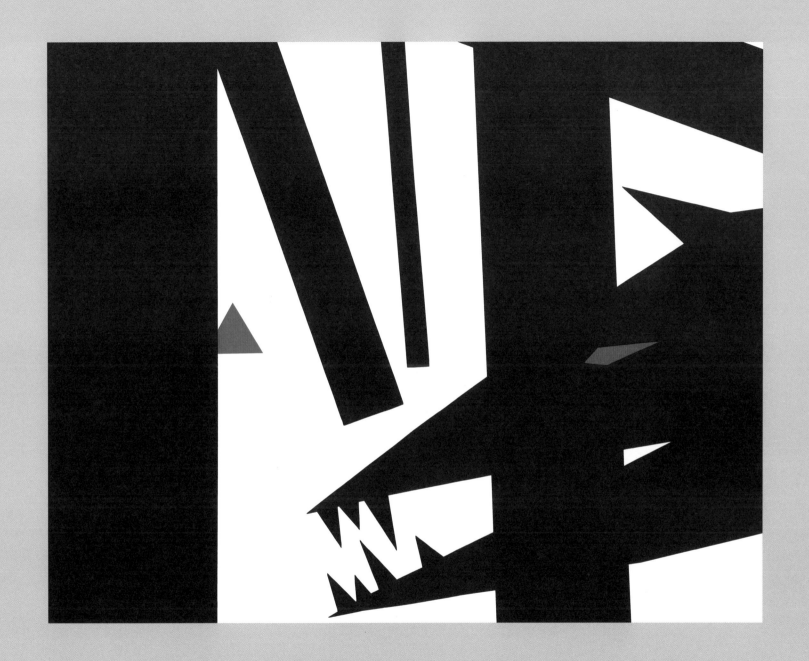

現在狼看起來有點愚蠢，或是驚訝，也許還很開心。牠的眼神不再是針對牠的獵物，當然，也不像原先那麼邪惡。這個畫面看起來很不一樣，其實，改變的只是眼睛的形狀。

讓我感覺更不安的是現在兩個紅色三角形太一致了，我會把它們緊緊地連結在一起，使得它們和畫面上其他部分的連結變少了。他們不再是有意義的元素。我不再把它們看做小紅帽和大野狼的眼睛，而是看成兩個浮在畫面上的紅色三角形，不再隸屬于這個畫面了。

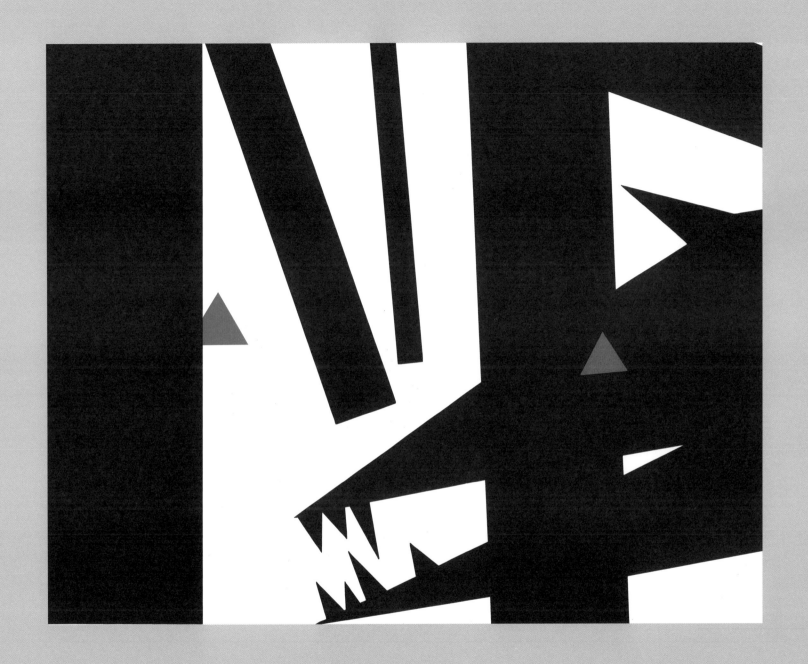

於是，我回到那個有著尖銳紅眼睛的大野狼。還有什麼特徵可以加到大野狼身上，讓牠更可怕？

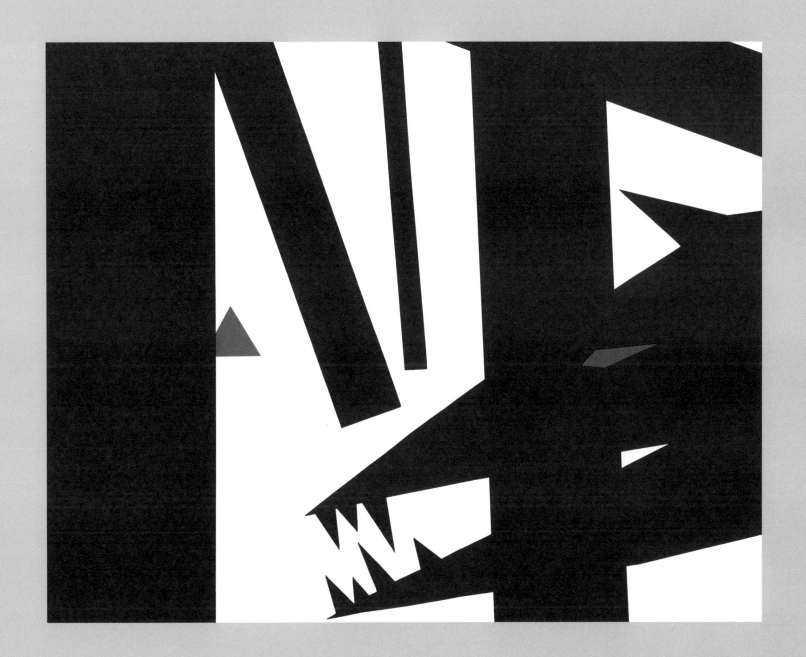

舌頭。

因為紅色的大色塊出現，現在看起來，小紅帽好像要被吸入大野狼的嘴巴。這個畫面上，小紅帽和舌頭的關聯更甚於她和眼睛的關聯，因為紅色的舌頭比眼睛更大。這一點好像跟引力效應有關，顏色的面積愈大，我們的眼睛就愈被它吸引。

我的注意力也更專注于大野狼，多過於關注樹林，一方面是因為大野狼的形狀比較大，一方面是因為牠打破了樹的垂直線條，此外，還因為牠在畫面的最右邊，而我們的眼睛習慣從左看到右。不過，由於牠是黑的，不是紫的，因此能夠隱藏在樹林裡。

我在這裡看到從前不了解的一點，就是當畫面中的兩個或是更多的物件有相同的顏色時，我們會把它們連結在一起。我們對這種連結所產生的意義，和對它情感上的回應會受到文本脈絡的影響，然而當下視覺上的連結是即時的，而且非常強烈。紅色和紅色，黑色和黑色。

這個畫面還有一個地方可以改變得更可怕，那就是

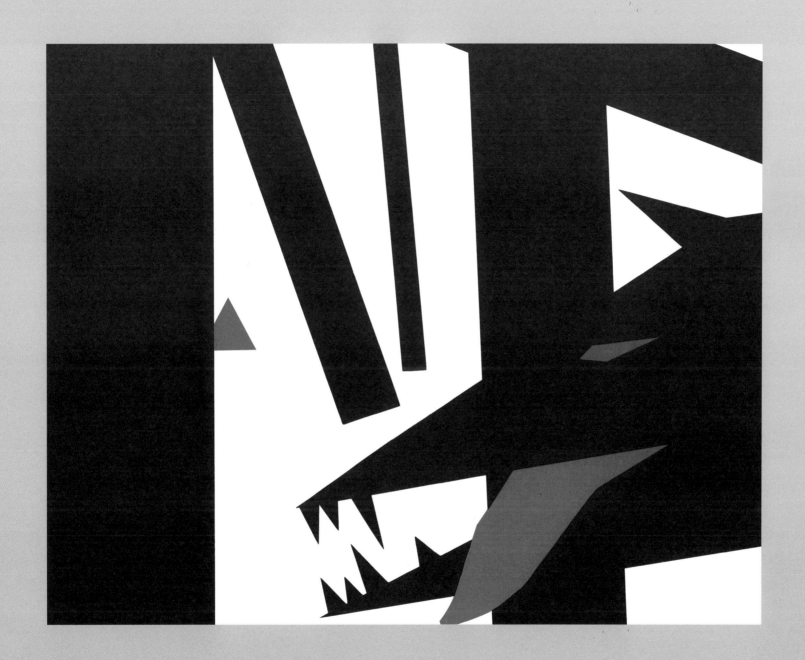

背景可以變暗。

之前第三個畫面上的小紅帽和媽媽在一起，我們用了溫和、柔美的紫色。而這邊的紫色緩和了黑白的強烈對比，但是，為什麼它讓畫面更有威脅感？

因為在這個畫面裡，紫色暗示夜晚，或者是很深的陰影。而我們覺得黑暗比明亮可怕，因為在明亮中我們看得比較清楚，在黑暗中的視線比較差。比較暗的背景暗示暴風雨或是昏暗的陰天，同時也代表逆境或是阻礙。

我嘗試用紫色做出長長的斜影，從樹的底部延伸出來，但是，我發現我得思考畫面上看不到的樹枝如何投下影子。地面上的樹影形成的圖案不但沒有幫助，反而會分散注意力。因此，我回到單純的紫色背景。

既然背景變成紫色的，那麼，我怎麼使用白色作為「正像」的一部份呢？（正像指的是畫面中的主體，不同於負像所代表的背景。）

牙齒。

白色牙齒本身並不比黑色或是紅色的牙齒更可怕；剛好相反，黑色牙齒滴著紅血可能更有效果。然而，這裡的白牙又有什麼效果呢？

它們更突顯。比起黑色牙齒來，我們更會注意到它。

我看到這裡的白色更有力量，因為在陰暗的背景上，它們特別搶眼。白色因為用得很節制，反而更具影響力。

根據故事內容：一隻饑餓的大野狼想要吃掉獨自在森林裡的小女孩，這個畫面理應恐怖。但是一個畫面之所以讓觀看的人感覺恐怖，則是因為色彩、形狀、大小比例的作用，以及畫面中所有元素擺放的位置。

圖畫到底如何引導我們的**感覺**呢？

我們把圖畫當作真實世界的延伸。

圖畫之所以能夠深深影響我們，是因為它使用的結構原理，是以我們在真實世界裡的求生本能為依據。
一旦你懂得了這些原理，就會了解圖畫為什麼對我們的情緒產生這麼深的影響。

接下來，你將了解圖畫是怎麼發生作用的。

圖畫
的
原理

The Principles

我不記得發現這些原理的先後次序。關於圖畫的種種，我讀了很多論述，也想了很多，不過大體來說，好像就是「有效」、「沒有效」、「可行」或是「不可行」的問題，而給予的理由很不一致。就在我動手去組合小紅帽畫面的時候，突然間，我幾乎是同時體會了這些原理。但是要把它們簡化到最根本的核心，卻需要花很多時間。我並非以重要或次要的等級去排先後順序，因為我不認為它們有等級之分，我是按照最合邏輯的方式排序。是否就在把樹傾斜的那一刻，我發現了重力（地心引力）對圖畫的影響？不論如何，第一種原理就和重力有關。

重力是我們感受到的一種最強的自然力量，而我們時刻都受它牽制。重力影響我們對於水平、垂直和斜的形狀的反應，也影響我們對形狀擺放位置的不同反應。

以上的說法聽起來很抽象，到底實際上是什麼意思？

1. 平滑的、平坦的、水平的形狀讓我們感覺平靜、安穩。

我把水平的形狀和地面，或是地平線聯想在一起，還有地板、草原和平靜的海面。人在平躺的時候最安穩，因為不可能跌倒。平放的形狀看起來很安全，因為不會倒向我們。因此強調水平結構的畫面，通常給人安定和平和的感受。

同樣的道理，畫面上較小的水平形狀，或是呈水平狀態放置的形狀，感覺猶如平靜的小島。形成小紅帽的三角形之所以讓我們覺得穩定，就是因為底邊是寬的、平的，而且呈水平狀態。

2. 垂直的形狀比較讓人興奮，也比較活躍。垂直形狀對抗地心引力，暗示一股力量，和一種伸向高處或是天上的想望。

想一想那些會生長的東西，或者是垂直建造的東西：樹木和植物向著太陽生長，教堂和摩天大樓拼命往天空延伸，高聳的建築需要花很大的力量才能建造、豎立起來，因此，當它們倒下的時候，也會釋放出極大的能量。

不論過去，或是未來，垂直的結構都標示著不斷延展的動力，而在當下，垂直結構擁有一股潛在的能量，蓄勢待發。

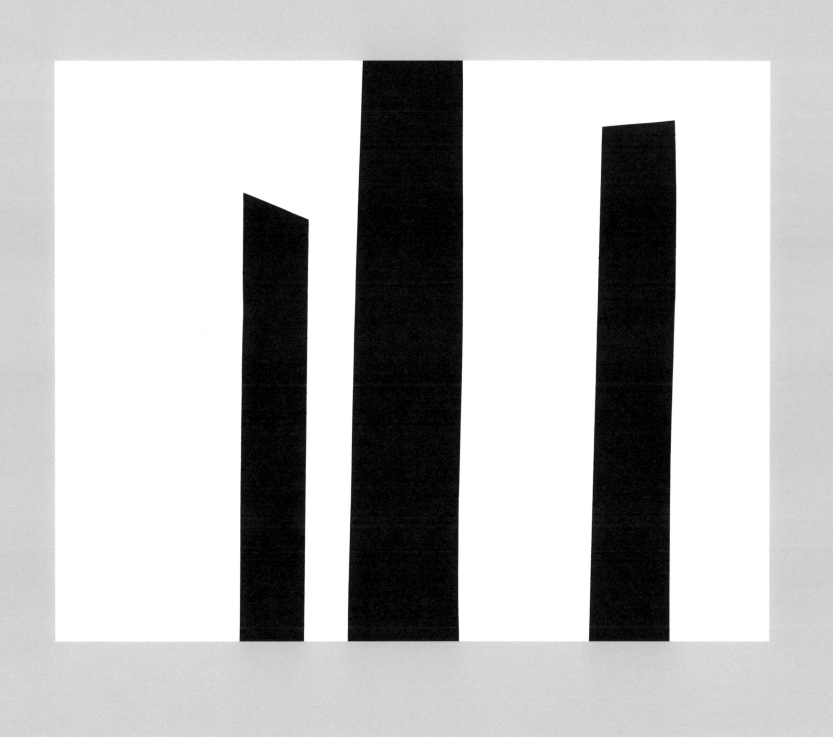

如果把一條橫樑，放在一排垂直的柱子上，狀態又回復穩定，就像希臘神廟的結構一樣。充滿活力、往天空延伸的感覺被壓制下來。不過，垂直的柱子也為水平結構增添了莊嚴的氣概。這樣的結構既有秩序感，又很穩定，並且因為它的高度，而顯得雄偉。

從嬰兒時期到開始學步，我們是從趴在地上的狀態，進展到用強壯的雙腿站立起來，生活突然變得有趣多了。由於高度超過地面上的東西，我們能夠看到更多，也可以移動得更快，更刺激的是

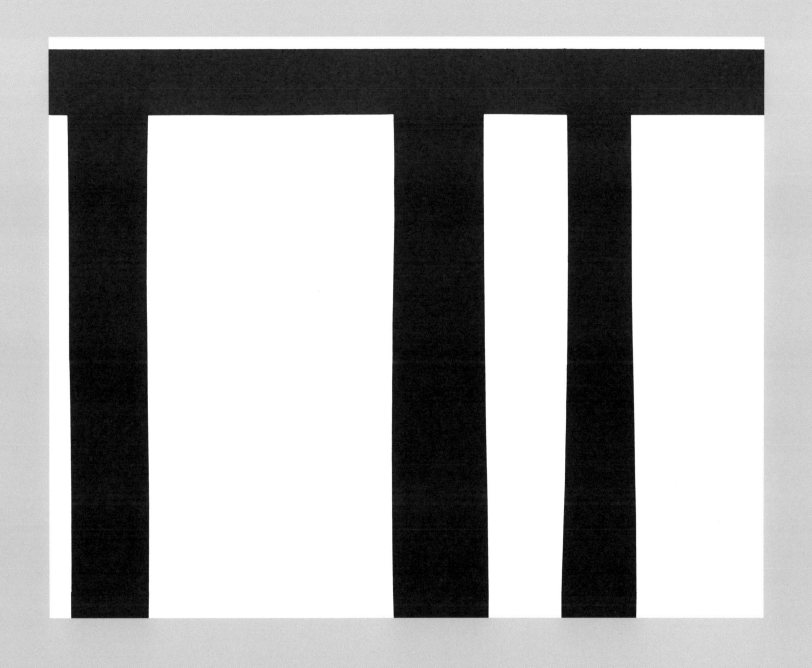

我們會跌倒。

3. 斜的形狀是動態的，因為它暗示動作或是張力。

大自然當中傾斜的東西，不是正在移動，就是處於張力之下。

大多數的人看到右邊這張圖，都會解讀為幾根柱子倒了下來。它們有可能是屋頂下方的樑，由畫面上看不見的結構支撐著，也可能是幾根生長的樹枝，朝著陽光伸展，同時也被地心引力拉向地面。

還可以把它們看作帶人進入畫面的扶桿，引領我們深入畫裡的空間。在一個不對稱的畫面上，斜線讓我們感覺到深度。

不論我們怎麼看這些形狀，都感覺到動感，或是張力，因為它們是斜的。

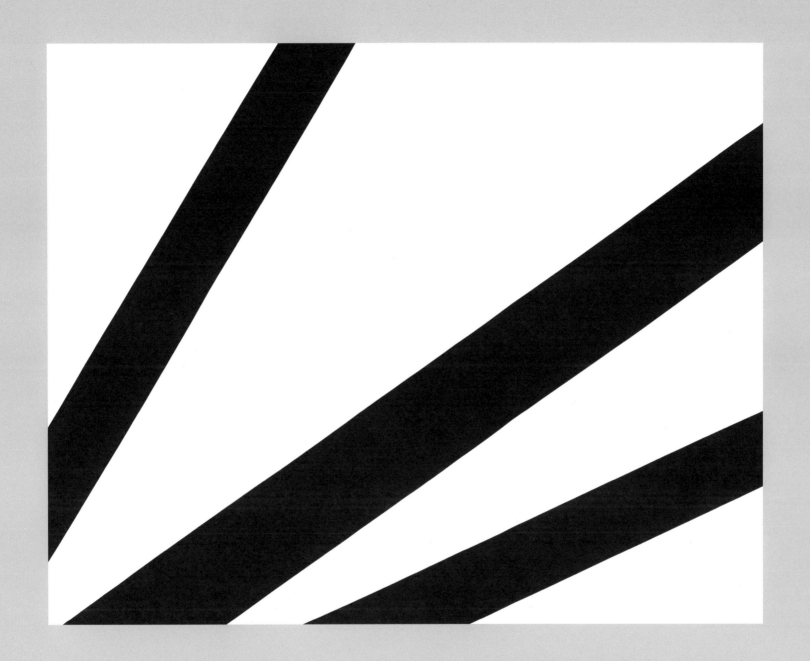

桌腳和桌面之間斜的支架讓桌子穩定，斜的支架也把垂直的支柱和水平的橫樑穩穩地連在一起。支架承受著張力，保護桌腳和支柱不受橫向推力的影響。在森林的那個例子裡，斜的樹幹把畫面上分散的元素整合在一起，又因為它們並沒有固定在其他樹幹上，感覺是會倒下去的，因此增加了情緒的張力。

畫面上的對角線擁有完全一樣的功能。

右頁上方的圖有趣的一點是：我們的眼睛會被白色三角形吸引，並且停留在那裡。我一旦進到裡面，就被困住了；如果包圍它的黑邊有任何一道縫，我的眼睛就可以自由進出，去瀏覽整個畫面。

飛扶壁是一種建築上的設計，讓哥德式教堂的建築者能夠把牆建得更高、更薄，如此，教堂內部才會通透、輕盈，感覺上幾乎沒有重量。飛扶壁是斜的，架在教堂外粗壯的支柱和較薄弱的牆壁之間。如果教堂的拱形屋頂沒有飛扶壁支撐，直接蓋在牆壁上，那麼，牆壁必定會因為受重壓而往外扭曲。右頁下方的圖呈現出受力的關係，而眼睛瀏覽的過程，也就是力量怎麼被往下引導到基座的過程。三角形屋頂（在畫面之外，屋頂往下壓著比較薄的垂直牆壁）實際上把高牆固定在其位。飛扶壁抵住拱頂下方往外的推力，因為拱頂就像所有的拱形結構一樣，都有倒塌的危險。

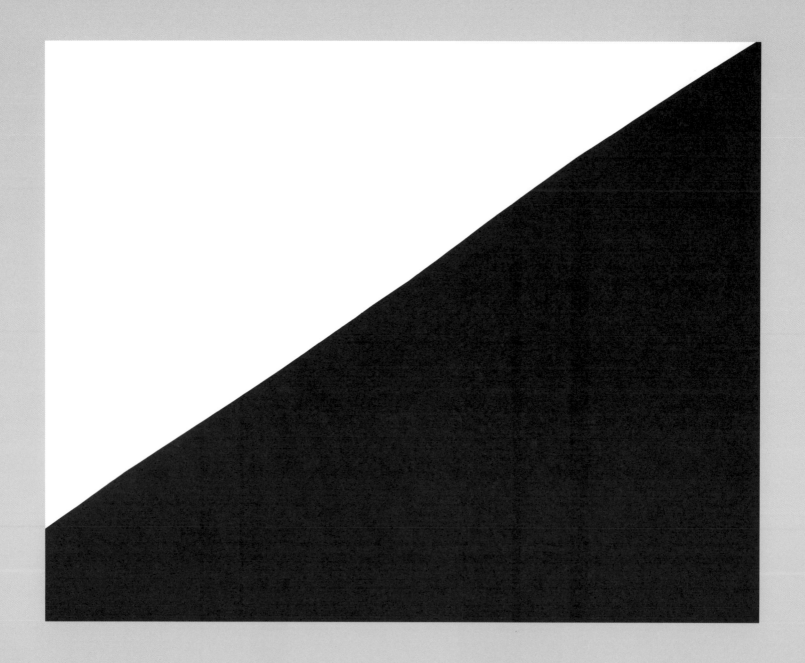

山、滑坡道、海浪都具有斜的動向，或是帶著張力。（山看起來不動，但是會漸漸被侵蝕，最後夷為平地，當然，許多山岳同時也承受著地質往上推動的力量）。我們設想在這樣的表面上放一個東西，它一定會移動，甚至連我們的眼睛也止不住上下移動。

有沒有注意到，當我們看斜的形狀時，會從左看到右，和這本書的方向一致，也和西方人習慣閱讀的方向一致。

把三角形放在平面上，給人穩定的感覺。

同樣的一個三角形斜著放，則給人動的感覺，我們可能看它是用單角支撐，搖搖晃晃，即將往後倒下，回覆平放狀態，或者看它是一艘往右上角發射的火箭。

有沒有注意，這個三角形像在飄浮，因為畫面上沒有跟它銜接的地面或是底線。

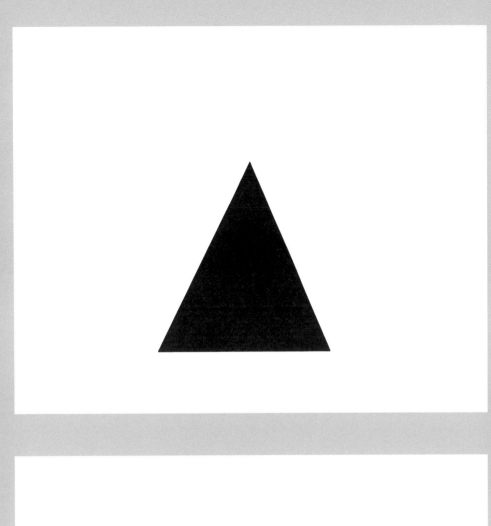

把三角形變得窄長一些，增加數量，將這些相似的三角形斜著排列，越靠近上方的越小，就像是往同一路徑快速移動的箭，或是子彈、石子、飛彈。

過去我在大學修藝術史課程時，有一天教授放了一張圖畫的幻燈片，是一群扭動的人體。畫家刻意畫了一道斜射的強光，戲劇性的打在部分人體上面，凸顯出一塊明亮的斜角，其他部分則在陰影當中，當時老師談到畫面上「斜的動力」。他做的結論顯然是他感受到的，而我還清楚記得他討論的那幅畫作。但是直到我找出這個原理，才真正明白他的話，於是二十五年前在一間昏暗視聽室裡的記憶浮現出來。

老師的意思是任何強調斜線的圖畫，不論是用形狀、色彩、光影，或是其他結構元素形成斜角，都會讓我們感覺到動力，因為斜角暗示動作或是張力。

右邊這個畫面的動感更強烈，因為三角形越來越小，而整體的結構也是三角形，或者說是箭頭形。當我第一次把這些形狀擺來擺去的時候，我把所有的三角形都剪成同樣大小，並且把它們平行擺放。他們仍然像是在動，但是整體的感覺比較無趣，也顯得比較沈重。

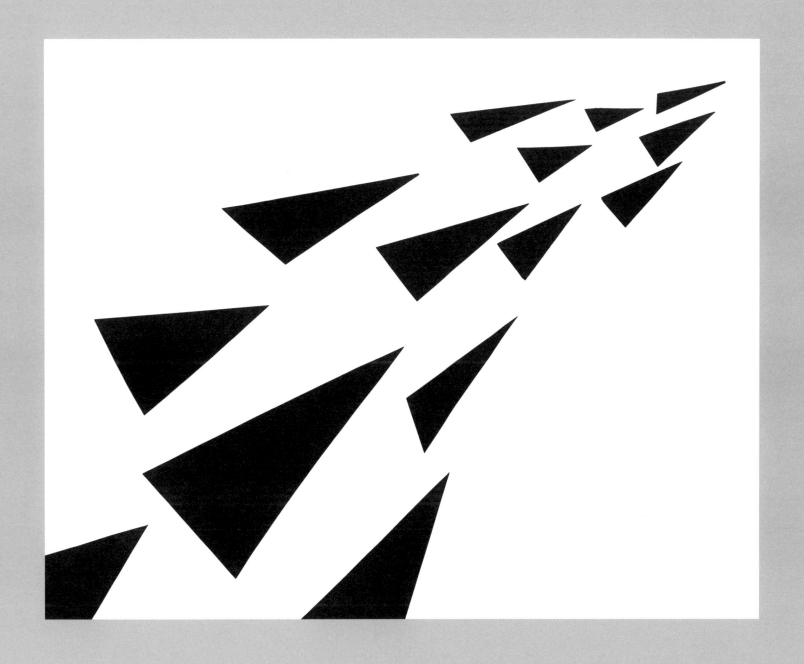

讀圖的時候，我們通常會假想畫面上有一條隱形的、擁有情緒的水平線，橫跨過中央，把畫面分成上下兩個部分。

4. 圖畫的上半部是一個自由的、快樂的、有活力的區域；放在上半部的東西也感覺比較有「靈性」。

當我們位於高處的時候，是處在比較有利的戰略位置：我們可以看清楚敵人，也可以把東西丟在他們身上。身在低處時，我們看不遠，可能會有東西落在我們身上，甚至把我們壓扁。

如果我們認同圖畫上方的一個對象，會感覺比較輕盈、快樂。如果我們要表達一樣東西的靈性，通常會把它放在上半部，這也跟地心引力有關，因為高處的東西給人飄浮的感覺，或者是在飛翔，不然就是逃離了被地心引力拉向地面的宿命。

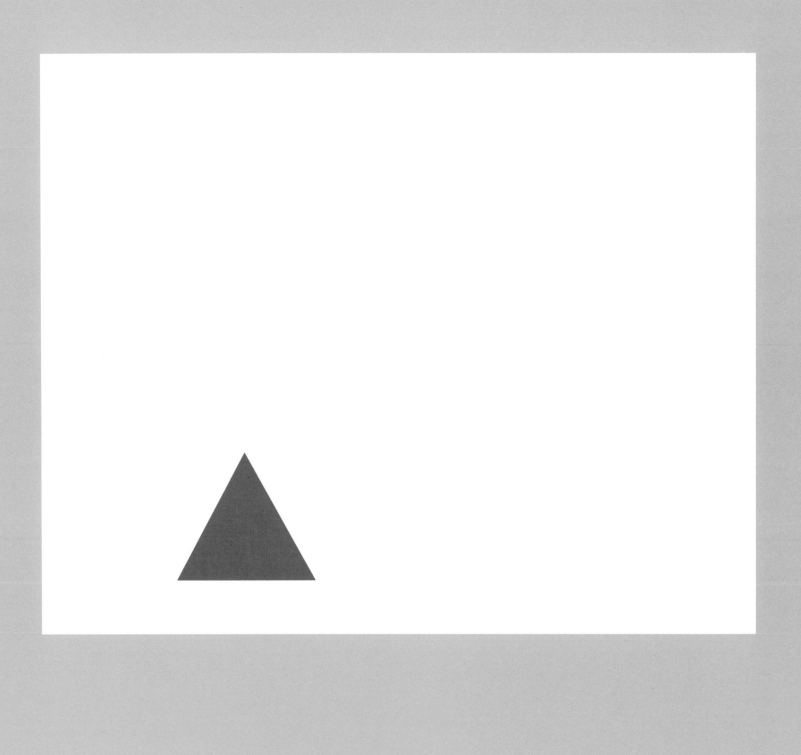

想一想我們用來表達快樂或是祝賀的一些習慣用語：福星高照、高人一等、位居高位、高高在上、高級品質、步步高昇、扶搖直上、興高采烈等等。

當我們用「高」來形容一個人的時候，其實也暗示他終究會「跌回地面」，「摔得很慘」。

畫面的下半部讓人感覺受到威脅、比較沈重、比較憂愁，或者受到限制，不過放在下方的物件也給人踏實、有根基的感覺。

想一想用來形容憂慮或是失敗的慣用語：掉入谷底、心情低落、生活在底層、井底之蛙等等。我們對畫面下方的情緒反應也很類似。

另一方面，由於我們把圖畫看作真實世界的延伸，把上半部看成「天空」，下半部看成「地面」，畫面下半部的物件感覺比較踏實，接觸地面，也比較不會移動。

因此，有這麼一個奇怪的推論，乍看之下好像是矛盾的：

一個放置在畫面上方的物件擁有較大的「圖像上的分量」。

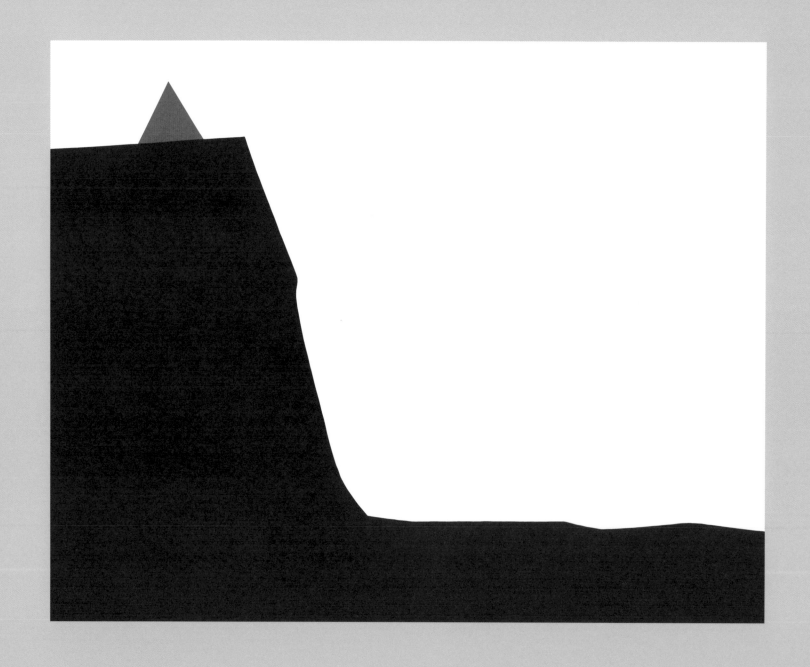

簡單來說，就是放在高處的東西會比放在低處的東西，吸引我們更多注意，或是感覺上比較重要。我們覺得某些東西應該貼近地面，當它們不在地上的時候，我們會感覺不安。其他東西也是一樣，如果我們要凸顯它的重要性，就會把它放在畫面的上半部。如此一來，它就顯得比較自由，離地面較遠，較輕，但是卻擁有較大的「圖像上的分量」。

在結束討論地心引力的作用前，我想停下來讓自己謹記

這些原理使用起來，總是合併在一起，並非各自獨立，而且總是不脫離文本。

單獨考量個別的原理，好像都很清楚，但是我們所觀看的每幅畫都把這些原理合併使用，因此各個部分之間的交互作用，以及整體的效果就變得非常複雜。每加入一個新的元素，都會影響其他元素之間的互動效果，甚至完全改變它們。

我做了兩個非常簡單的畫面組合，用來探索內容和畫面結構怎麼影響我的反應，並了解畫面結構如何強化內容，或者是弱化內容。這個畫面表現的也許是一個人即將跳下懸崖，或是一位將軍在巡視周圍的領地，或者是一個孤單的登山客爬上山頂後，轉身俯瞰下方景物，我們會根據代表的意義和內容而有不同的感覺。畫面結構如何強化或是減損意義和內容？

以上的三種選擇當中，對我來說，一位將軍正在巡視領地感覺上最適當。這個角色在畫面的上方，而他又踏實的站在穩定的地平線上，感覺很有威嚴，因為他的左右兩邊等高，底邊又寬又平，給人平穩安定的感覺。

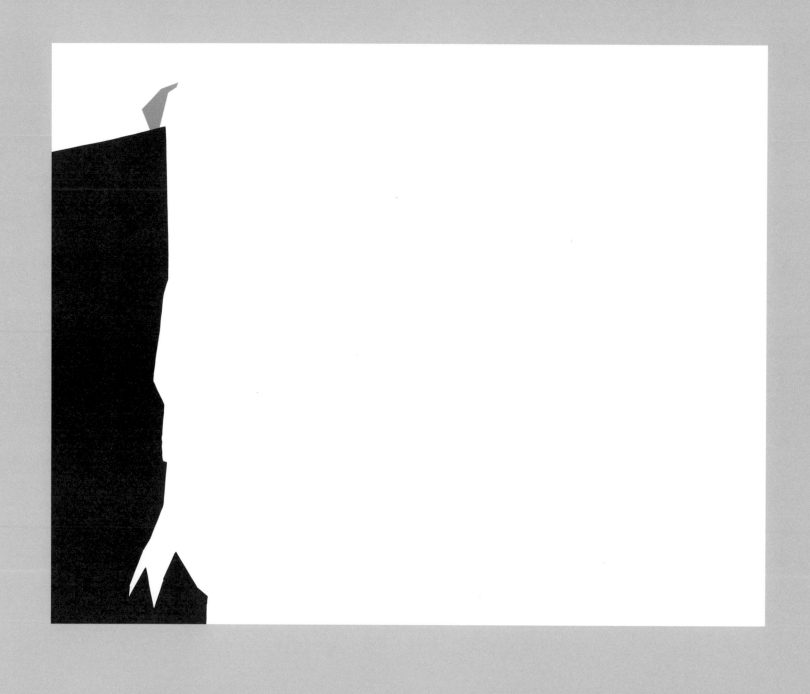

突出的尖角和色彩強化了他勇武的形象，而三角形像是披風。和角色的大小相比，懸崖夠高，我不希望他跌下去，不過看來並沒有駭人的威脅。這是一個巡視領地和軍隊的最佳位置。

如果那個三角形代表的是登山客，那麼上方的高地最好不要延伸到左邊，而是換成山峰。把下方的地面也拿掉，效果更好。三角形最好小一點，姿態不要那麼威武，可以把雙臂舉高，作勝利狀，或者嘗試用兩條瘦腿保持平衡，表達出登山人疲憊無力的樣子。我又重新安排，讓這個角色看起來像一個正在沈思的人，她可能想要跳下懸崖，也可能懷有滿腹的憂傷。這裡的懸崖和下方的地面顯得更凹凸不平。我把人物剪得更小、更瘦，他站得不穩，又接近懸崖邊緣，往外傾斜。如果要表現這個人充滿憤怒，意圖反抗，用紅色很合適。我選擇了比較蒼白、憂鬱的顏色。（這個畫面讓我想到愛德華·戈里Edward Gorey的畫。）

這幾個例子是為了說明以下的原理：位置愈高，愈顯得快樂、自由，有靈性，位置愈低，則表示愈沈悶，或是緊靠地面。這個原理基本上是正確的，但是當它和其他原理一起應用的時候，則得考慮文本和內容，也就是圖畫的意義。

到目前為止所描述的原理，都歸因於地心引力對我們、對世界和對所觀賞的圖畫造成的影響。接下來的原理則是和圖畫內在的世界有關。

正如前面說過的，我們把圖畫看作是真實世界的延伸。當我們看一幅畫的時候，我們會認定它受到地心引力影響，就像外面的世界一樣。大多數的圖畫是長方形的，水平和垂直的邊緣加強了我們對地心引力的感受。（如果圖畫是圓的，則給人一種飄浮或是滾動的感覺。同樣的，這也跟地心引力有關，因為我們對圓的東西有這種經驗。）

不過，除了地心引力外，還有其他的作用力。圖畫長方形的邊框隔離出一個自己的世界。四周的邊界凝聚了我們的注意力，把注意力拉向畫面裡，而我們（通常是下意識的）會知道長方形的中心在哪裡。圖畫的邊框造成一種視覺上的衝突；我們一方面把框看作強烈的力量，把注意力拉向畫裡，直到畫面中心，另一方面，還有一種比較小的力量，從畫面中心放射出來。如果畫面是正方形或是圓形，兩種力的作用更強烈，這時，畫面中心顯得無比有力，讓你的視線很難移開，也無法自由的瀏覽畫面。但是大多數的圖畫都有一個目標，就是鼓勵觀賞的人進入畫裡面，在框起來的世界裡四下觀看，好好探索一番。如果一幅畫要讓人探索，那麼最好不要把焦點放在正中心。

5. 頁面的中心是最有效的「關注中心」，具有最大的吸引力。

右邊的畫面可以解讀為光芒四射的寶石、贏得勝利的女英雄，或者是四面受敵的人。我們的情緒反應依據文本脈絡而定，不過，事實上，我們很難把眼睛移開中心位置，去瀏覽整個畫面。我們的視線被困住了，牢牢地盯著中心點。

如果把焦點從畫面中心移開呢？

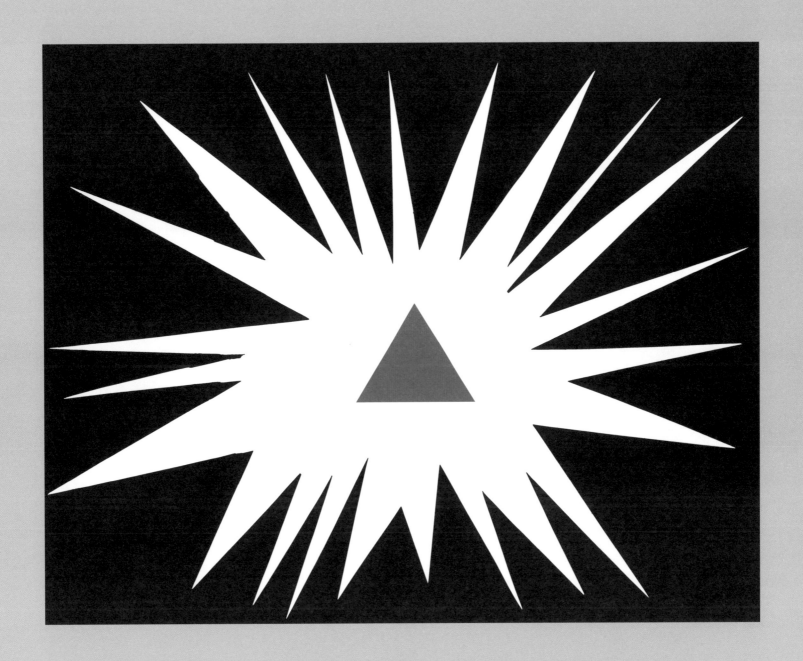

首先，這個畫面變得更有活力。我們感覺紅色三角形會移動了，沿著對角線往右下方，向著我們移動，或者遠離我們，往左上方移動。之所以會有這種感覺，是因為我們的視線有機會移動。我們可以沿著尖銳的角往右邊的一片黑暗移動，這地方因此成為另一個焦點，我們的視線會從黑暗的區域移到紅色三角形，然後再移回原處。

或者，我們的視線也可以移到左邊的白色空間，然後離開畫面。因為白色區域一直延伸到邊緣，暗示畫外還有空間。它衝破了邊框，到了外面的世界。

但是要注意，在移動的過程中，由這道力量形成的隱形線仍然存在。我們在畫面上下、左右移動的時候，會感覺到地心引力。同時，我們來回經過畫面的中心時，也會有所感覺；我們覺得那些鋸齒狀的線把畫面的中心劃分開來。中心位置可以當作畫面的樞紐，那裡可能是一塊平靜或是不完整的空白區域，可能是左右分隔之處，也可能是兩個相等元素的交接處，總之是比較多作用發生的地方。不論我們怎麼運用中心點，我們的眼光都會被它吸引，我們的感覺也深受它影響。

此外，我們意識到畫面突破並且衝出了長方形的畫框，不論是不是意識到這些力量，我們都感覺到它們存在。它們鼓勵我們的眼睛往特定方向移動，也影響我們的情緒反應。

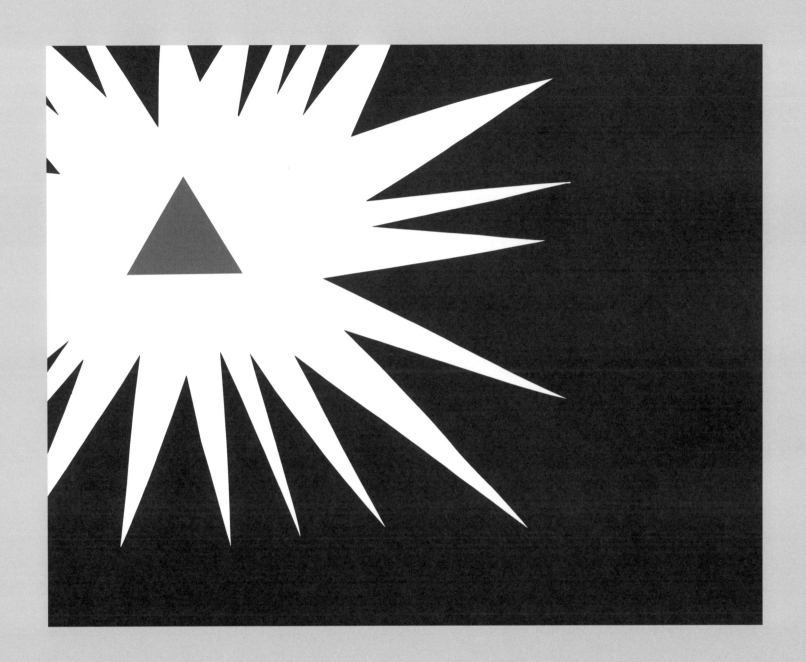

圖畫的邊界和角落，也就是圖畫世界的邊界和角落。

正如畫面上位置的高低，像日常用語一樣傳達情緒的起伏，畫面上的邊與角也是。

「他被困在角落」、「被逼到死角」、「我必須坐在角落靜一靜」、「被邊緣化」、「越界」、「我緊張到臨界點了」，還有「她把他推過邊線了」，這些話用視覺來表達，意思也相同。

畫面上的東西愈接近邊緣，或是愈接近中心，張力就愈大。這讓我想到草地上的高爾夫球，當它遠離球洞，安穩的停在那裡，我們只會把它看作綠草上的白球，當它離球洞愈近，我們愈想要把它推過邊緣，讓它進洞。

當我把畫面中的紅色四邊形蓋住的時候，我發現空間感變得比較平面。當我把紅色四邊形看作破框而出的時候，才意識到另外兩個東西也能夠逃離畫面。

藝術家很少會把圖像放在畫面正中央，除非這個圖像是用來幫助冥想的。幫助冥想的視覺輔助圖，不論是佛教、基督教，或是其它宗教使用的，都傾向於把圖像放在正中央，這樣才能讓觀看的人「心神集中」。

如果有一樣東西或是一個洞在畫面正中央，我們的眼睛很難離開中心點。

當然，我們讀圖時還有第三種隱形的力量，就是文本，或是故事。一旦把三角形當成小女孩，我們就假設她會做一些事，例如在森林裡走動、爬樹、走出畫面。如果把三角形當作植物或是山脈，又會有不同的假設：「喔！森林裡有一朵美麗的花！會有人採它嗎？它有沒有毒？它是不是春天來臨的記號？」，又或「那座山怎麼那麼遠！女主角是不是要走好長一段路才能到山腳下？如果她要爬山，那座山看起來太陡了！」當然，圖像具備的敘事力量非常多，就像真實世界裡的能量也有各種來源和用途。如果把左圖中的線條看作通了電的鐵絲網，我們的眼光還是會被吸引到畫面中心，不過我們卻想要待在四方形的外圍。

下一個原理和明暗有關。我們把明亮的背景解讀為白天，陰暗的背景解讀為夜晚、黃昏，或是暴風雨。

6. 白色或是明亮的背景讓我們感覺比黑暗的背景安全一些，因為我們在白天裡看得比較清楚，夜晚讓我們的視力減弱。

我們在暗中看不見，所以黑色通常象徵未知，而我們所有的恐懼都和未知有關，而白色代表光明和希望。

不過，每一條規則都有例外，通常是由文本脈絡決定。

這個規則有兩個明顯的例外，一個是當我們要逃離危險的時候，有「黑暗掩護」，會感覺比較安全。另一個是，如果我們被放逐到漫無邊際的白色冰原上，一定會覺得驚恐無比。

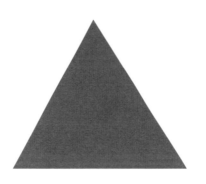

不過，我們也要知道，白與黑都不是真正的顏色，而且兩者都可以代表死亡。當歐洲人追悼死者的時候，穿的是黑衣，印度人和韓國人則穿白衣。我們會用「死黑」形容黑，而形容白是「乳白」，或者「雪白」。不過我們也會說「死白」。

我們把紅色和血、火聯想在一起。自然當中有什麼是全白或是全黑的呢？其中有不少是沒有生命的東西：黑夜、白骨、黑炭、海水的白沫、白雲、黑瀝青、燒焦的木頭、白珍珠、白雪。

注意看，用黑色襯托的紅色會發光。用暗的背景襯托的亮色和淡色，會像珠寶一般閃閃發光。如果用白色或是淡色當背景，襯托出的明亮顏色好像褪色了。這點可以歸因於生理上的因素：因為白光是由各種顏色的光組成的，當我們看白色的時候，眼睛裡所有色彩接收機制全都活動起來，因此產生「漂白」作用。黑色的背景讓色彩接收機制「休息」，當然，不包括紅色三角形所在的位置。

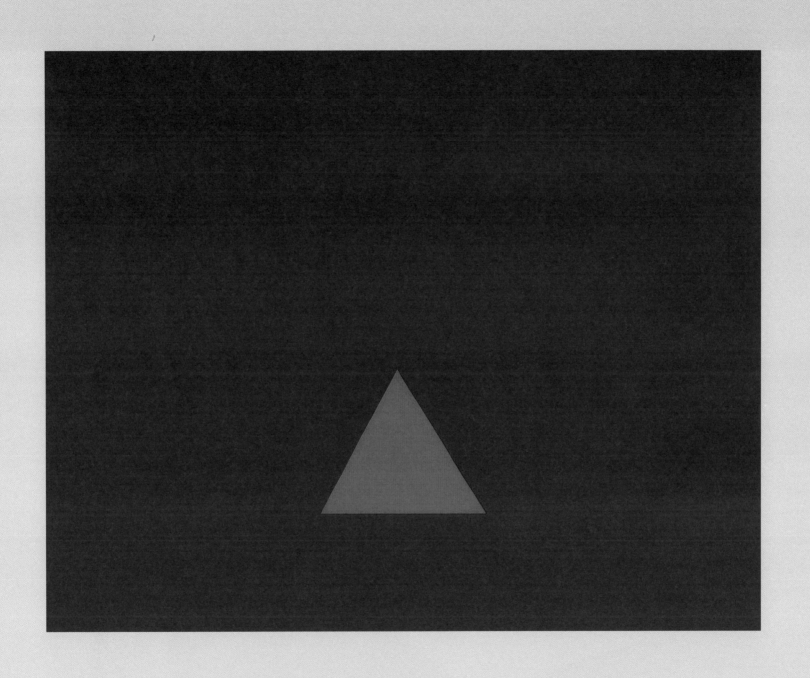

7. 尖銳的東西給我們的感覺比較可怕；圓潤的形狀或是曲線給我們的感覺比較安全、舒服。

我們的皮膚很薄，尖銳的東西很容易戳破皮膚，甚至殺死我們。我們已知的東西當中有哪些是尖銳的？大多數的武器是尖的：刀、劍、矛、飛彈、火箭；還有岩石山、乘風破浪的船艦、切割的工具像是剪刀和鋸子；還有蜜蜂的針、牙齒……

曲線形擁抱我們、保護我們。

這幅曲線圖並不會比尖角形成的圖更安全，這點我們知道，但是由曲線形成的表面確實比尖角形成的表面更能給我們安全感，這是由於我們對這兩種形狀的聯想。有哪些東西是由曲線構成的？高低起伏的山脈和海洋、大石頭、河流，不過最早期，也是最強烈的聯想是人體，尤其是媽媽的身體，當我們還是嬰兒的時候，沒有什麼地方比媽媽的懷抱更安全、更能給我們安慰。

因為這些聯想，有曲線的圖畫比有尖角的圖畫更讓我們感覺安全舒適，而後者通常比較可怕，充滿威脅。

8. 畫裡的某樣東西愈大，愈給人強壯的感覺。

身體高大，會比身體矮小，感覺安全，因為能在體型上壓倒敵人。創造一個強壯的角色或是巨大的威脅，最簡單的方法就是加大比例。

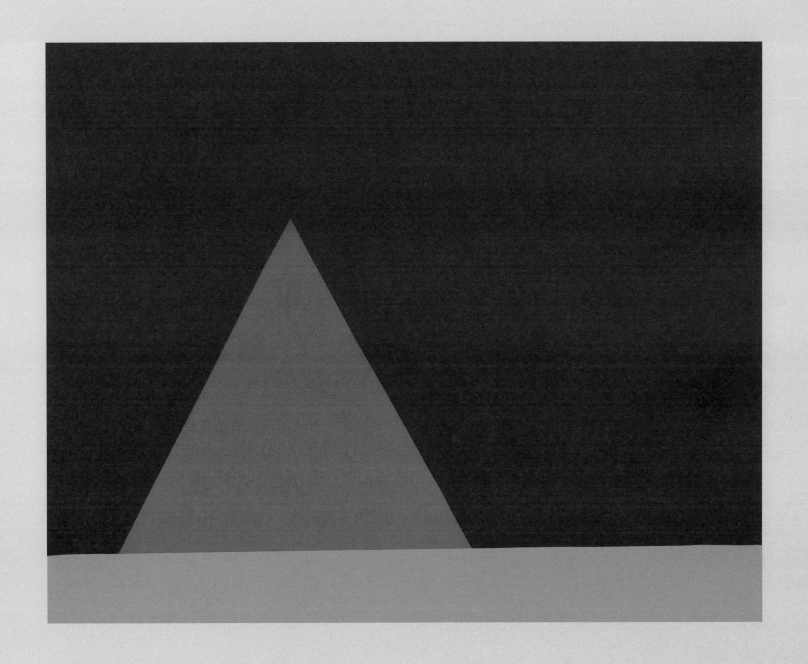

同樣的圖形縮小了很多，看起來非常脆弱，也不太重要。如果我們要讓主角面對可怕的危險，可以把危險擴大，主角縮小，感覺上就更具威脅性。我們也把大小和力量聯想在一起，任何一種力量都是如此。

在印度和中古歐洲的藝術裡，都把神和國王畫得很大。如果畫中的神祇、人物或生物的地位不很重要，他們的身形就越小。

「聯想」這個字是圖畫結構如何影響情緒的關鍵詞。我們了解圖畫並不會比一張白紙造成更大傷害，也不會讓人感覺更安全，然而觀看不同的圖畫，一定會有不同的感覺，因為我們把形狀、顏色，以及各種圖像元素擺放的位置，和現實生活中經驗過的事物聯想在一起。

觀看一幅圖畫時，我們完全了解那是畫，不是真實的東西，然而我們會暫時放下懷疑，在那一刻，圖畫是「真的」，因此我們把尖角想成真正尖銳的東西，由紅色想到血和火。不論尖角、色彩，或是大小尺寸這些特別的圖像元素，都會召喚出真實的尖角、色彩，或是巨大、渺小的東西所引起的情緒反應。這些情緒依附在所記得的經驗中，大大的決定了我們當下的反應。

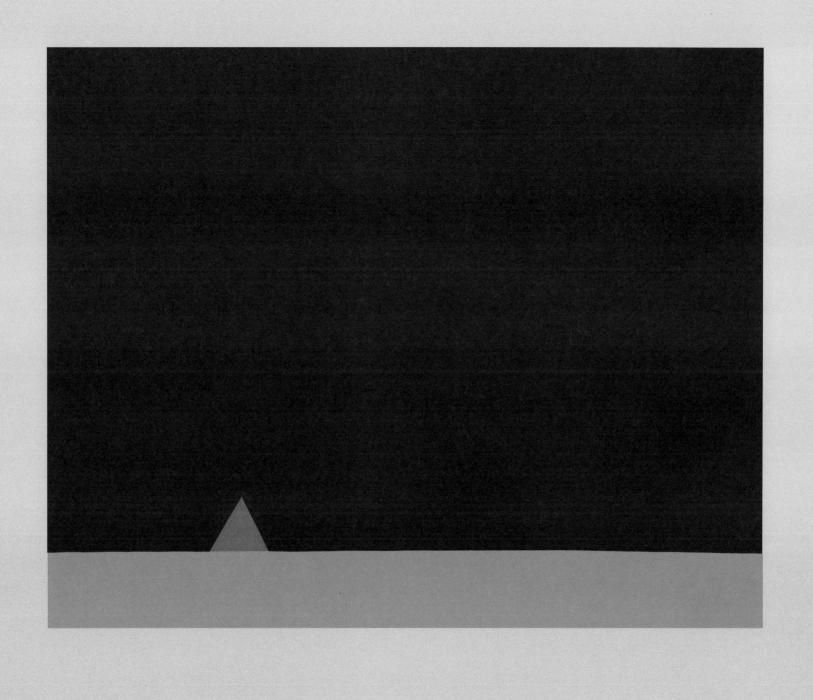

色彩對我們的影響非常強烈，比其他圖像元素都要強烈。

我們已經注意到，對不同色彩的反應，大部分來自於色彩和自然物之間的聯想，例如我們從紅色聯想到血與火，白色聯想到光、雪，和骨頭，黑色聯想到陰暗，黃色聯想到太陽，藍色聯想到海和天等等。我會稱呼這些自然物為「自然的常態」。因此，這些聯想完全合理，在很多狀況下，這些聯想可能幫助我們存活下來。

接著，我們來做一個有趣的總結。假設一切有角的形狀都是尖銳的，也假設有相同色彩的東西，就和自然的常態一樣，擁有相同的質素，那麼以此推斷，白色的天鵝比野鴨更純潔，紅玫瑰比粉紅玫瑰更能表達愛情如火，黑色的烏鴉比布穀鳥更凶狠等等。這樣衍生出的聯想完全是錯的，可是我們卻總是這麼做。「色彩的象徵」是我們每天生活的一部份。色彩用在廣告、故事、宣傳，以及所有的視覺傳達上，都是最有力的元素。色彩的象徵根據的是錯誤的概念，但是卻非常、非常有效。

當我們同時在看幾樣東西時，會把擁有相同色彩的連結在一起。

假裝你是在幼兒園裡面，老師要你把這些形狀按照共同點分成兩組。你會怎麼區分？

幾乎所有的人都會把圓形和三角形區分開來。換句話說，我們會根據形狀來區分。我們把相似的形狀組合在一起。

然而，當我們被要求去區分左頁的這些形狀時，請注意會發生什麼事。

我們很快的就依照色彩去區分，不考慮形狀。當然，如果我們強迫自己區分出三角形和圓形，還是可以做到，不過以色彩為依據的聯想是最強烈的。（然而對較小的孩童而言，並不一定如此，他們似乎有一小段時間，對於形狀之間的聯想比較強烈。）

9. 我們對相同或是相似色彩之間的聯想，要比對相同或是相似形狀之間的聯想強烈得多。

我們依據色彩去聯想一個東西是立即而且強烈的。

這種聯想可以是正面的，如同一個球隊的隊員穿著色彩相同的制服；也可以是負面的，像是小紅帽和狼的眼睛、舌頭間的聯想。這兩個例子都是依照同樣的顏色去聯想，而且我們會根據聯想去解讀含意。

10. 規律和不規律，以及它們的組合，是非常有力量的。

這個原理比其他的原理都難討論，因為它涵蓋了由各種元素組成的整體布局。我們的眼睛會搜尋重複出現的圖樣，從中讀出意義。我們在混亂中注意到有一些規律，相反的，我們也在重複中看到規律被打破。我們到底對所有的安排有何感覺？

我的提問因為涉及「完美的」規律和「完美的」混亂而更複雜了。

規律讓我們有安全感，因為知道接下來會出現什麼，我們喜歡擁有預測的能力。種樹籬或是豆子的時候，我們會整齊排列，安排生活的時候，也會有大量重複的時間表。對大多數人來說，紛亂不論出現在組織上，或是發生的事件上，都會比較像是挑戰的關卡，也比較讓人害怕。一再出現驚奇，不免讓人對於必須不斷調整和適應感到挫折。可想而知，水一直滴漏之所以引起不安，就是因為它沒有規律。

但是「完美的」規律如果一直持續，執意不停的重複，那種單調的感覺比紛亂更可怕。它所暗示的是冷漠、沒有感覺、機械化，不論是人或是物。完美的秩序在自然中並不存在；自然中有太多力量需要彼此抗衡。

因此，兩種極端都具有威脅性。人生中混合了兩者：季節的變化擁有可以預測的模式，但是每一天的天氣卻可能跟我們預期的不同；窗外的樹可能一直保持同樣的模樣，但是在風中搖動的樣子卻無法預測，觀看起來非常賞心悅目。生命如果一直是單調的重複，沒有改變的希望，那麼，就跟生活在混亂中一樣殘酷。兩者都趨向某種形式的死亡：身體上的，或是心靈上的。在圖畫或是其他藝術形式當中，完全的秩序和完全的混亂都是詛咒。

下一個原理涵蓋所有其他原理的總和，對於生存、理解世界及圖畫的方法而言，也許是最基本的。

11. 我們注意到對比，或者換個方式來說，對比幫助我們看見。

對比可能是顏色、形狀、大小、位置之間的，或者是這些的總合，對比讓我們看出布局和畫中的元素。圖畫，還有人類的認知都以對比為基礎。

12. 圖畫上的動感和意義，取決於形狀與形狀之間的距離，也取決於形狀本身。

圖畫是兩度空間的，而我們生活在三度空間裡，熱情和理性會為我們的空間增加更多面向。當我們在這個平面、長方形的格式裡注入、型塑自己多重面向的經驗時，我們會玩起空間的遊戲。

一幅畫圈起一個獨立自主的空間。我們原在圖畫外面，直到

眼睛盯上畫裡面的一樣東西，被它「補捉」住了。那樣東西把我們拉進畫裡面、拉向畫裡的它。

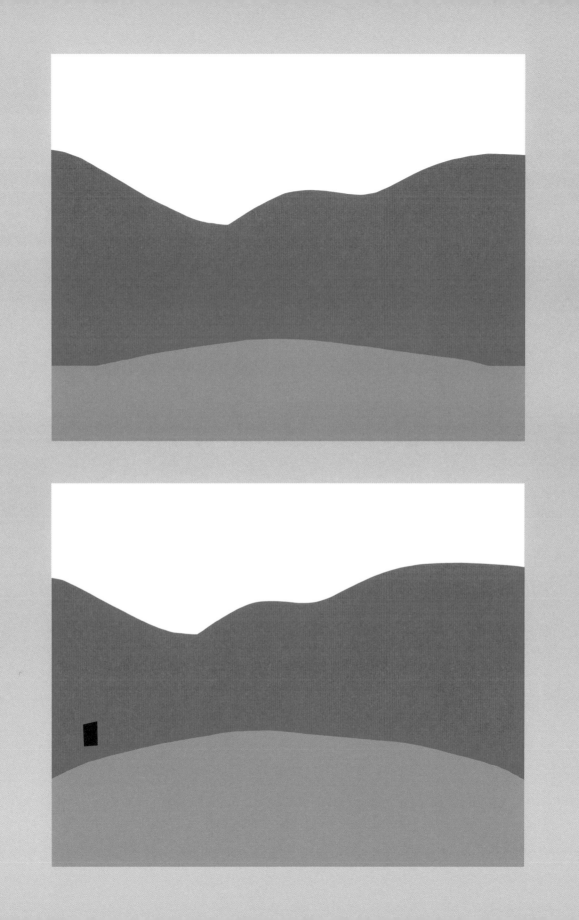

空間把畫中的圖形孤立起來，讓那個圖形無依無靠：既自由又脆弱。

如果改變那個圖形的形狀、大小，甚至色彩，會使它更突出，不過也可能更孤立？

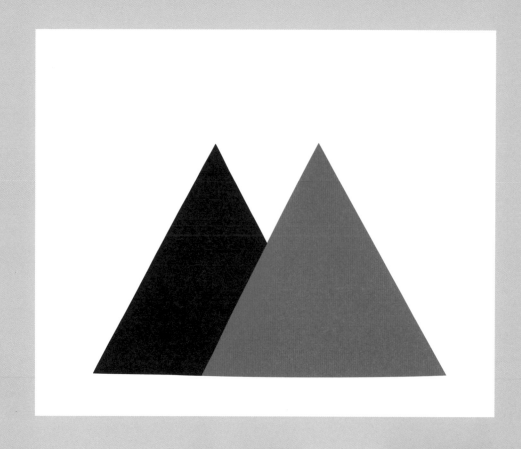
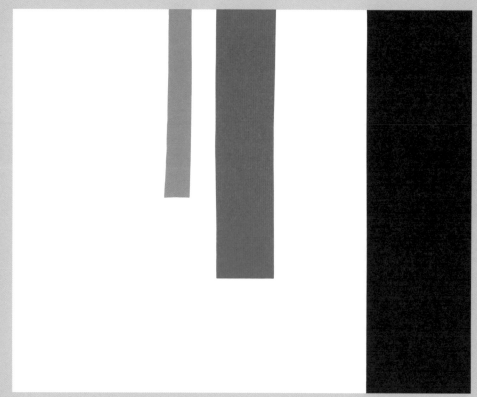

一旦兩個物件相互重疊，疊在上面的會佔據下面的空間。當我們開始創作圖畫的時候，會有一種強烈的感覺，就是不想把一個物件疊在另一個物件上面。我們想讓畫中每個元素都很完整，不被破壞，也不受侵犯。我們想在每個元素四周留出空間。

疊上去的物件「穿透」，或是「侵犯」另一個物件的空間，不過也因此把兩樣東西合成一體。

把越小、越細、越淡的物件，依序往畫面越高的位置排放，會創造出空間深度。如果隨著位置升高，物件與物件間的距離能夠按照幾何級數縮小，而不是照算術級數縮小，效果會更強，換句話說，兩者間的距離是以二分之一、三分之一的比例漸次縮小，而不是以等距離縮小。

空間暗示時間。

這個畫面讓我感覺害怕，但是我也好奇這兩個角色會不會只是快樂的敘敘舊。

當危險就在受害者旁邊時，感覺好像並不那麼可怕，因為在受害者被吞下之前，已經沒有時間逃脫，我們也沒有時間害怕。結局已經註定。

我記得曾經讀過傑克‧倫敦 (Jack London) 寫的一個故事，故事的主角在冰原上瀕臨死亡，發現一隻狼就在六呎之外。他不懂為什麼狼看起來那麼友善，直到他明白狼沒有必要攻擊，因為自己已經是一塊死肉。

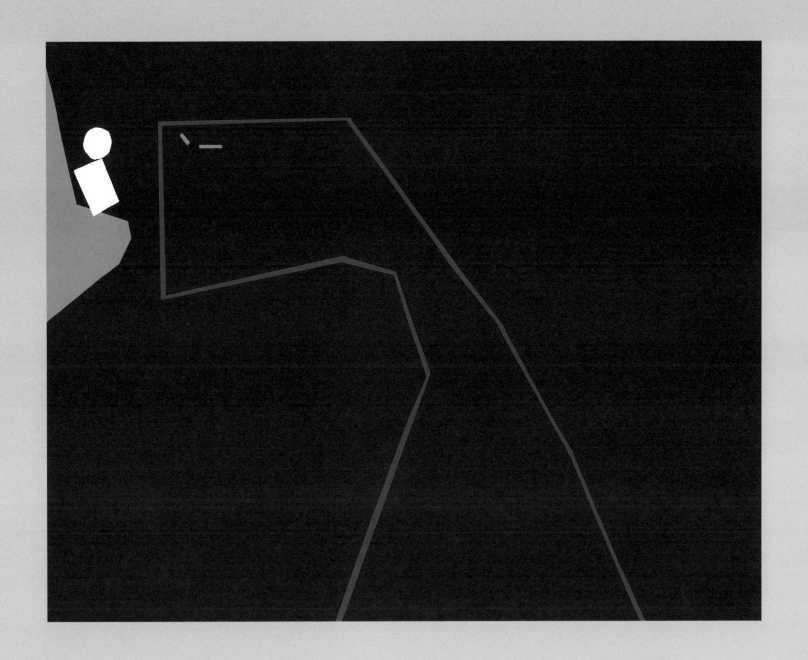

當攻擊者和受害者之間分得遠的時候，認同那位（形狀比較像人的）受害者的我，這時就有比較多的時間害怕。因為在「我」被攻擊之前，至少還有兩秒鐘，不像先前一秒也不剩。在這個畫面上，我們可能已被逼進死角，不過也可能逃脫，因為受害者和攻擊者之間有較大的時空距離。用比較正式的術語來說，這個畫面的張力比較大，因為一方面雙方在畫面左右兩側，中間被一大片曲角空間切分，另一方面又因為攻擊者的眼睛和受害者立足的岩石顏色相同，左右兩方因此產生了關連，無法分開。

在分隔的物件之間有一塊大的空間可以創造張力，

一塊小空間也能創造張力。

空間讓我們能夠活動，而侷限的空間讓我們感覺受困、被擠壓。

從 構 思

到

執 行

From Intent to Execution

《菲菲生氣了－非常非常的生氣》是一個孩子抵不住怒氣的故事，她到森林裡去尋找安慰，從一棵高高的櫸樹上，見到了「廣大的世界」，於是返家，回到歡迎她的家人身邊。故事的結構隨著孩子的情緒起伏，起先是從她裡面爆發出一種感覺，控制了她，之後是她如何重獲慰藉和安全感。

當我準備畫圖的時候，我先生建議在開始之前，先決定好每幅畫要表達的情緒，並且把那種情緒表達得淋漓盡致。因此，這本書的圖畫比起我其他作品更充滿情緒，而且情緒表達得更清楚。

接下來的四幅圖畫並非是連續的，不過，我希望它們能夠說明：圖畫在敘述故事的同時，也能夠引發情緒感受。最好要記得，故事總是隨著感覺而起伏，配合的圖畫一定要能夠反映這一點。書裡的每一個畫面應該要帶出下一個畫面，給人整體的流動感，這樣才能真正「有效果」。

感覺：憤怒

當孩子感受到強烈的情緒時，往往會覺得有一股力量在他們身外，強大到他們無法承受。我想要表達的不是菲菲在生氣，而是她被怒氣「控制」住了，因此我把她畫得很大，幾乎在左頁的正中央，後方是她的感覺爆發出的形象，把「SMASH」這個字打成碎片。菲菲是她平常的模樣和顏色，但是「怒氣」卻全是紅色，比菲菲大兩倍，那隻打碎東西的手伸到右頁的中央，用典型的漫畫手法畫出菲菲的拳頭緊握的樣子。地板成斜角，強化了動感。假想一下，如果地板是平的，效果是不是就削弱了。

貓不需要表達感覺，但是牠所在的位置可以止住「怒氣」往前的氣勢，並且把注意力重新引到菲菲身上。貓身上的條紋和菲菲上衣的條紋相仿，鋸齒狀的線條加強了整個畫面不愉快的感覺。

有一個關於書籍製作的問題值得注意，就是裝訂線的存在。書籍中央因著裝訂形成的界線，把圖畫書的每個跨頁都變成了雙聯畫，藝術家必須注意這條線，以及這條線跟畫面的關係。雖然這是單一的跨頁圖，不過，菲菲也可以說是畫面左半邊的中心，而她憤怒的拳頭則是右半邊的中心。我們意識到這一體的兩面，並且受到它們的影響。

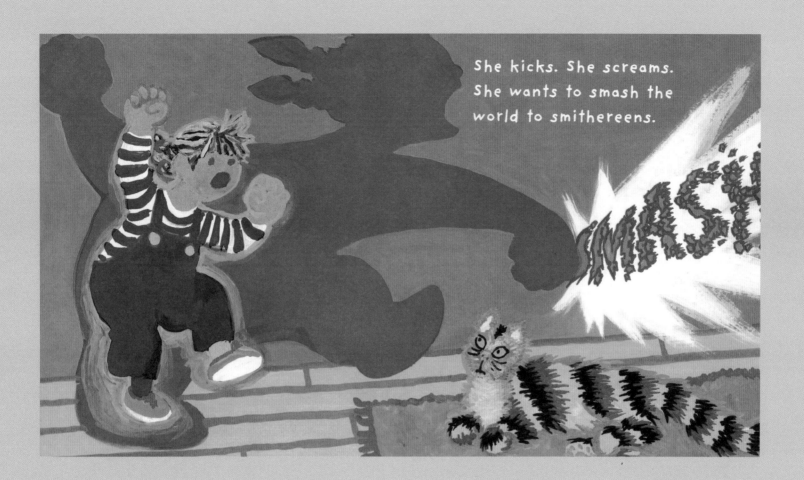

感覺：憂傷

這個畫面中的菲菲，身形小了很多，雖然她經過的一些樹有紅色輪廓線，是先前的怒氣留下的痕跡，但是整個場景的色彩比較暗。這本書裡所畫的每樣東西幾乎都有輪廓線。在這幅畫裡，樹和菲菲週邊的紅色輪廓線代表她減緩的怒氣，不過我認為輪廓線也表示她原有的生命力，正如她的藍白條紋上衣。同樣的氛圍延續到下兩頁：菲菲仍然有生氣勃勃的紅色輪廓線，衣服上的白條紋也增加了活力。

在大自然中，看著由暗色背景襯托的物體時，我們的眼睛會在它周圍創造出一圈光環，反之，如果背景是明亮的，物體周邊則顯得比較暗沉。在大多數優秀的西方寫實繪畫上，你會發現畫家都充分運用這種效果。菲菲故事裡的畫面並非寫實，因此不用這種效果。畫中的輪廓線是要為畫面注入不同的能量，一方面借此分開畫中的物件，另一方面也讓物件彼此之間，或者與菲菲之間牽上關係。

當你自己做剪貼畫的時候，也可以嘗試輪廓線效果，只要把不同顏色的紙剪得比你既有的圖形大一點，放在圖形的後面就可以了。這麼做通常會讓圖形有「跳出來」的感覺。

菲菲現在已經爬上山坡，慢慢的走在平地上，怒氣已經發洩了。在她上方，樹枝彎彎的，和她垂著頭的身形相符，同情著她的感受，路徑下方的羊齒植物也是如此，整個畫面都承受著憂傷的重量，因此讀者也受到感染，同情菲菲的感受。在最右邊，直挺挺的一棵樹阻擋菲菲往前的動作，使她的速度更加緩慢，不過其他樹造成的「擠壓感」也因此放鬆了一些，同時出現的，是對改變的期待，即將發生在之後的頁面。注意看菲菲的大小、顏色，以及背後一大片平塗的色彩怎麼把她隔離開來，這一切都凸顯出情緒帶來的孤立感。

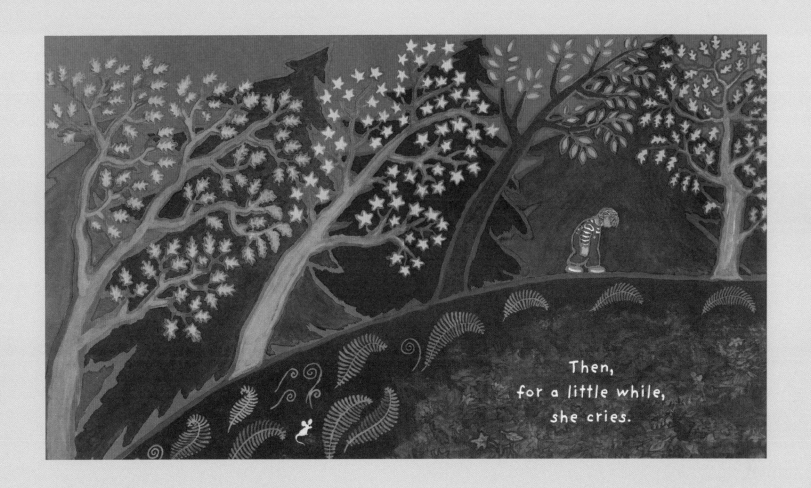

Then,
for a little while,
she cries.

感覺：期待

這個畫面明顯讓我們看到斜角的力量，在菲菲站立的地方，欅樹又粗又大，愈往天空伸展，就變得愈細，好像是一條路，或是通往湛藍天空的一個梯子。背景的樹呈微微起伏的拱形，圍繞保護著她。很難說彎曲的樹枝絕對有安慰的力量，不過感覺充滿活力。注意看菲菲稍稍往前傾的身體，和欅樹的角度一致，也和背景的樹一致，這些樹和菲菲一起排列得很整齊，菲菲屬於這裡。整個畫面都在敦促她和讀者，爬上右上角的樹枝。

這裡的地平線很重要。它一路傾向和樹的方向呈交叉，一方面承載著我們，另一方面也擁抱著菲菲。地平線和樹看起來像是河岸與橋的關係，要把菲菲帶往新的地方。在這個畫面和前一個畫面，樹葉都形成橫越頁面的花邊，柔化並且稍稍遮掩了基本結構，不過我們知道它在那裡。

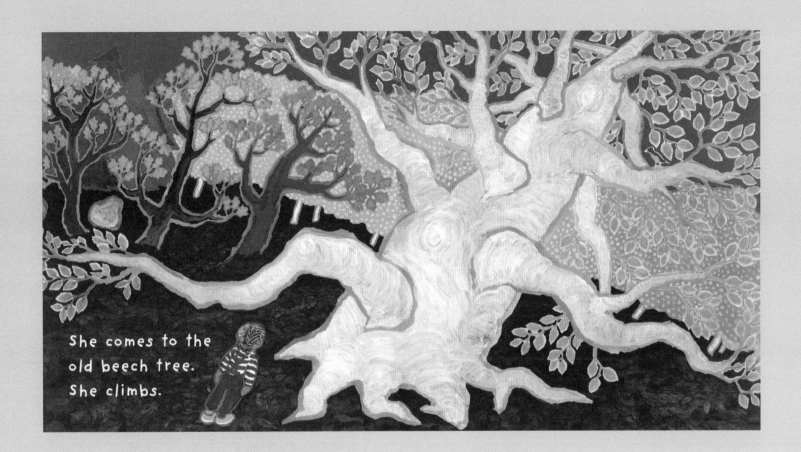

She comes to the
old beech tree.
She climbs.

感覺：滿足、沉思

菲菲是一個穩定的小三角形，角是圓滑的，坐在左頁中線的下方，幾乎是畫面的中心位置，她穩穩地被放在中央，而其餘的頁面都獻給了廣大的世界。她窩在直挺樹幹和彎曲粗枝間的分岔。這棵樹顯然就是上一頁的那棵樹，不過現在樹枝往上彎，把她抱住，還有一根彎彎的樹枝在她頭上，也保護著她。遠方的海灣彎回來指向菲菲，一方面保護她，一方面也把我們的注意力帶回她身上。海平面讓菲菲和整個畫面都有穩定感。雖然跟廣大的世界比較起來，她很小，不過她還是比其他人為設施，例如燈塔、房子來得大。她身上的紅色輪廓不再代表怒氣，而是她本身的活力，這個顏色使她和紅房子、紅色遊艇，以及紅色鳥的生命氣息產生關聯。

從另一個角度來看，樹和樹的姿態是菲菲內心狀態的外顯，代表她掌握並且了解自己的情緒。這棵樹正代表著她可以從自己裡面找到的極大平安。廣闊的藍色海洋和平坦的海平面也代表她安靜的內心風景。

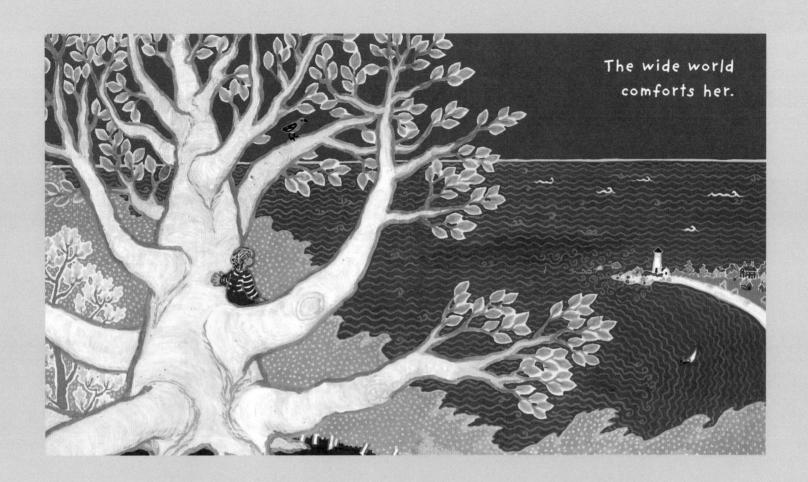

The wide world comforts her.

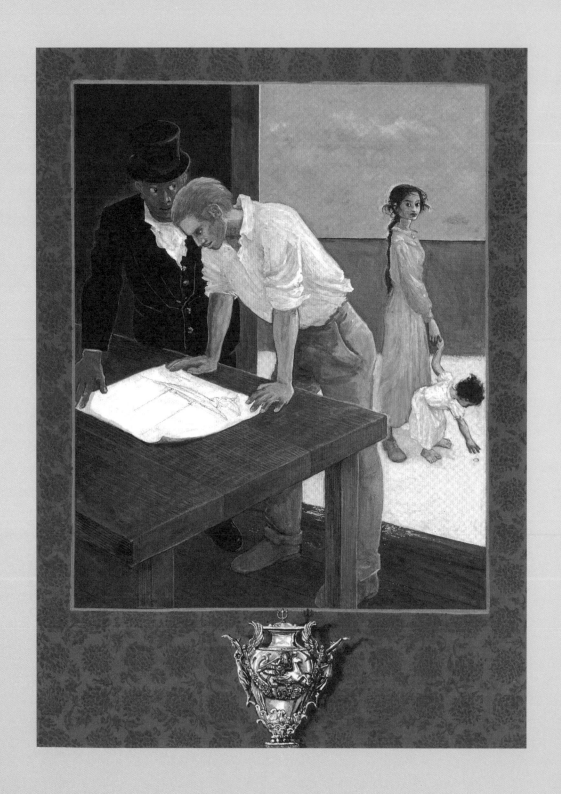

最後，為直覺說幾句話

我要以自己最喜愛的一幅圖畫作結，這是我的作品《黎明》裡的一個畫面。

這個故事改寫自日本民間故事〈鶴妻〉。在我的版本裡，一位造船人救了一隻加拿大雁，沒想到野雁卻變成織船帆的女人，回到他身邊，而他完全不知情。他娶了她，並且生下一個女兒，取名為「黎明」。女人為他織了一組船帆，帆雖柔軟，卻很堅韌，他們叫它「鋼翼」。一位富有的遊艇主人請男人為他造一艘比賽用的遊艇，上面要裝備像「鋼翼」一樣的船帆。女人拒絕再織，說她的心力無法承擔，但在男人的要求之下，女人屈服了，她請求男人答應不要踏進她編織的房間。但在最後一刻，男人打破承諾，發現一隻加拿大雁「正在啄她胸前最後一點羽毛」。野雁飛走了，再也沒有回來。

這個畫面是那位富有的遊艇主人和男人正在看遊艇設計圖，而女人從室外往裡看。邊框上面是遊艇俱樂部的壁紙圖案，還有遊艇競賽的獎杯。

我早在寫這本書之前就畫了這幅畫，當時我還不懂圖畫原理。這一直是我最喜歡的一幅畫，現在我終於了解原因了。我不想分析解構這幅畫，不過當你注視它的時候，想一想圖畫原理怎麼被用在這裡，又怎麼影響你的情緒。當你繼續往前的時候，要記住這本書是用傳達人類共通直覺的方法當作分析的工具，不過身為藝術家，你個人的直覺會引領你作畫。

現 在 ，

開 始 吧 ！

Now . . . Begin

為什麼剪紙是探索圖畫結構的有效工具？

首先，彩色美術紙很便宜，也是我們熟悉的東西，很容易上手，絕不給人壓力。對大多數人來說，剪紙讓我們想起幼兒園的時光，那時我們專注於手上的工作，除了正在做的事以外，不會多想其他的事。那時候，我們吸收力最強，創意「泉湧」而出，我們都知道自己是藝術家，不擔心這樣做比較好還是那樣好，因為我們專注的不是自己是誰、是什麼人物，而是我們在做什麼。

其次，剪紙可以鼓勵我們多方實驗。每一張紙片都可以重剪、重新擺放，或者換成另一片或是另外幾片。我們可以只擺弄其中的一個元素，其他維持不動，這樣就可以看出改變一個圖形，怎麼影響到整體。剪紙是一種完美的實驗工具，讓我們一再玩味圖畫的結構，這是其他媒材做不到的。我們放在畫面上的剪紙，不像顏料、麥克筆，甚至鉛筆所畫出來的一筆，是已經「底定」的。用剪紙構成的畫面一直要等到把所有紙片黏好，才算完成，因此一定要等到真正滿意後，再把紙片黏好。用色紙構成畫面是在做一連串掌控的實驗。

最後，剪紙讓我們專注於結構，以及清晰傳達的情緒、手勢，還有整體的聯結，並不講究線條、細節、真實感，或是光影。剪紙讓我們集中在基本的情緒上。

練習
——

鳥（群）或是鯊魚（群）在攻擊一個受害者

我建議第一個練習先做一個令人害怕的畫面，因為對大多數人來說，可怕的畫面最容易做。我也建議以群組的方式開始，會比個人創作效果更好。此外，在反覆運用這本書教學的經驗中，我發現交互比對可以讓學生學得更好，因此，最好讓某些學生以鯊魚為主題，而另一些以鳥為主題。鯊魚和鳥都可能讓我們害怕，畫面必定包含同樣的原理，但是大家會選擇不同的形狀和構圖，這樣有助於得到更多元而有效的結果。

只用美術紙，不要畫線條，也不要先拿鉛筆勾出輪廓再剪形狀。只用紙和剪刀，選三種顏色的紙，加上白色紙。讓每個人都用同樣的三種顏色，加上白色，這樣就能看出在有限制的情況下，會有些什麼不同的結果。讓形狀盡可能簡單，集中精神在形狀如何導引出情緒，如何表達出流動或飛行的感覺，不需要呈現寫實的身體特徵。一種顏色要用兩次，呈現兩種元素之間的關聯，就像小紅帽和大野狼的紅眼睛和紅舌頭，或是黑色大野狼和森林。

開始之前，先問自己兩個問題：
1. 我要表現的人物／生物／物件的本質是什麼？在這種情境中，有哪些特別的因素讓我害怕？我如何強化這些因素？
2. 我可以應用哪些原理，使觀看的人感覺恐懼？

第一個問題和主題有關，第二個問題和情緒及原理有關。依據兩個問題，列出最必要的構成元素。就目前的情況看來，你要做出展開攻擊的鳥（群）或是鯊魚（群），而且你要激起恐懼感。當你覺得畫面好像行不通的時候，可以一再

回想這兩個問題。答案往往就在其中的一個問題裡。

調 整

在談如何分析你的作品之前，我得先說一些關於細節的事。

我注意到學生創作時老是出現同一種狀況，就是第一次或是第二次調整的時候，很多學生加上了細節，而細節分散了情緒的衝擊力。之所以會加上細節，可能是學生想要換一換做法，不想只做大片圖形，也可能是想要從所專注的情緒中解放出來；又或者，他們想要滿足內在的衝動，把畫面裝飾得「漂亮」一點，讓它看起來更吸引人。

首要的目標是製作有力量、有效果的圖畫。在鯊魚即將攻擊泳者的畫面上，加一縷海草或是一條小魚，可能會沖淡可怕的感覺……

也可能強化那種感覺。這就是加上細節時必須考慮的問題：特殊的細節對於加強畫面意涵，或是情緒影響力有沒有幫助？會不會分散注意力？水草會不會讓泳者看起來比較安全，但是當他面臨鯊魚攻擊，反而顯得更突然而可怕？也許水草半遮住小紅魚，看起來牠有機會脫逃，可是小紅魚和鯊魚的紅眼睛之間有關聯，讓我們替小魚擔心。也或許水草細細彎彎的線條，讓畫面看起來太擁擠，因此效果不彰？

當我看到類似這樣的細節時，通常會讓學生把它們拿開，看看我們的反應有什麼不同。有時候，沒有這些細節，我們的反應更強烈。這個練習有趣的是，去

觀察細節是否加強情緒反應，還是分散情緒反應。我們需要反覆自問的是：

這個元素為畫面增加了什麼？

它有沒有讓畫面感覺更有力，或是反而削弱了傳達的情緒？

它有沒有把我想表達的呈現得更清楚，還是失去了焦點？

分析

當你覺得已經盡可能做到最好了，不妨檢視一下作好的畫面，心裡想著以下的問題：

我的圖畫是不是傳達了「攻擊的鳥（群）或是鯊魚（群）」？我有沒有運用圖畫原理激起我要的感覺？

當我們起步的時候，常常會有一些做法讓畫面受限，例如，我們會把所有的元素都做得差不多大；我們只使用畫面中央的位置，避開邊緣；我們會把空間分成幾個相等的區域；我們重視真實感勝過掌握本質；我們會只用到兩三種圖畫原理，不是所有的原理，而且往往為了「漂亮」，犧牲了情緒的衝擊力。

不要擔心畫面漂不漂亮，要擔心有沒有效果，檢視畫面時一定要謹記這點。如果攻擊者很大，就讓牠擴大成原先的兩倍，再把受害者縮小兩倍。還可以試一試突破畫面的邊緣，攻擊者可否大到無法完整呈現？受害者可否坐在一個延伸

到畫外的東西上？看一看受害者和畫面邊緣的距離、受害者和攻擊者之間的距離，還有攻擊者和畫面另外一邊的距離。把剪的紙片調整調整，讓距離改變。你想讓受害者被逼到角落，或是讓他／她被孤立？讓攻擊者突破畫框，或是佔滿一邊？鳥（群）或是鯊魚（群）的注意力有沒有集中在受害者身上？

如果是一隻鳥，牠看起來像可愛、圓滾滾、嬌小的麻雀一樣，還是眼露凶光、利喙如劍的飛禽，有著倒鈎的尖嘴和彎曲的利爪？還是一整群，銳利的像飛鏢一樣的生物，全都瞄準一個目標？如果是一隻鯊魚，牠大不大，是不是那種被視為不祥的又長著鰭的怪物？還是一大圈往內旋轉的流線形？對你來說，哪種狀況最可怕？

讓自己集中在鳥和鯊魚讓你最害怕的特徵，忘掉其他的。如果你最害怕爪子，就集中全力把爪子弄得可怕，不要去管鳥嘴。如果你最怕的是席捲一切、令人窒息的翅膀，那麼就專注的把翅膀做得夠大，讓鋸齒狀的翅膀勢不可當，團團包圍一切，不用去管爪子和尾羽。你不需要把生物所有的特徵都放上去，只要放你最害怕的部分就可以了。

如果你不清楚鳥的長相，就找個可以實際觀察牠們的地方，看活生生的鳥。不只觀察細節，像是爪子的形態，還要觀察鳥怎麼行動，看看能不能把牠們的動作轉變成最簡單的幾何形狀。如果你無法看到活的動物，不妨參考圖畫或是照片。不要專注於非常寫實的畫面，要去看鳥和鯊魚的抽象畫，觀察他們飛行和移動的狀態。不論哪種情況，都要把重點放在主要的特質，還有你的感受，以及感受的來源。

最後，檢視一下你使用的每一種圖畫原理，看看能不能強化效果。如果鳥嘴是尖的，把它剪掉一半，讓它更尖，看這樣會不會更可怕。如果背景是亮的，試著改為比較鮮豔或陰暗，看看效果如何？如果攻擊者在高處，受害者在低處，

試著把它們之間的距離再拉大，推到極限，或者把兩者的位置交換。複習一下其他的圖畫原理，看看有沒有忽略什麼。把畫面上的元件四處移動一下。剪一些新的元件。改變其中一個元件的大小和顏色。這是你自己的拼圖，實驗看看。等到整個畫面真的達到效果，再把它們黏好。只覺得「不錯」還不夠。你可能會問：「我怎麼知道一個畫面『真正達成效果』？」

當一個畫面達到效果的時候，你自己或是別人一定知道。

進一步練習

1. 選一幅你特別喜歡的圖畫。完全按照那幅畫的元素，把它轉化成抽象畫面，僅僅用長方形、圓形，和三角形，以及三到四個顏色做出來，以此學習畫面結構如何發揮作用。

2. 表現一個能引起強烈情緒的狀況：蛇（群）、鯊魚（群）、老鼠（群），或者蜘蛛（群）在攻擊一個受害者；親子玩水；跳舞的人們；餵動物吃東西的小孩；一個給植物澆水、照顧植物，或是栽種植物的人；一個困在籠子／地牢／著火的森林裡的人；一個成功征服熊／軍隊／山岳的人。我發現如果同時創作兩張主題相同，但是感覺不同的畫面會比較容易，例如：鳥群在攻擊一個人，而（可能是）同一個人正在餵一隻鳥，或是一群鳥；一個走在恐怖森林的人，和同一個人（形狀、大小……可能稍許不同）在安全的風景裡，等等。當學生同時創作兩個畫面的時候，比較容易清楚看出兩者的不同。

3. 為一首詩，或是一系列的詩製作插畫，運用同樣的三、四種顏色，可是要表

現出不同的心情。

4. 為一本書設計封面，或是為一部電影設計海報。就像做其他圖畫一樣，問自己同樣的那些問題，不過還要加上一個：我怎麼使用文字加強我要引發的情緒？觀察一下各種海報和書籍封面的文字設計。

5. 畫一個民間故事，或是短篇故事，同樣，用有限的色彩來做每個畫面，讓五到六個畫面中的每個畫面引發適當的情緒。試著讓第一個畫面和最後一個畫面既相似又不同，給人頭尾相應、週而復始的感覺，但是畫面的情境卻不相同。記得還要設計封面。

不論哪種狀況，最有幫助的似乎是，去表現深刻影響你自己的一種情境。我看過「鳥攻擊受害者」最有力的畫面是一位女士做的，她在攀岩的時候曾經被鳥攻擊過。表達「親子玩水」最有力的是一位年輕的媽媽，她第一次請別人照顧十個月大的幼兒。表達「獨自在曠野」最動人的畫面，是一位男士，他獨自在沙漠步行了兩個星期，剛剛回來。

用剪紙製作畫面，迫使我們專注于基本的結構，以及這些結構如何影響我們的情緒。其實這就是所有視覺藝術形式的根本，是其他一切賴以建立的基礎。一旦懂得如何把這些原理用在剪紙上，就可以將它們運用在任何一種媒材上。

這個世界既供應我們，又威脅我們，我相信這本書裡的原理是以我們對世界的直覺反應為基礎，不過這些原理尚未完備。藝術是一種溝通的方式，表達我們在這奇特又奇妙的生存狀態中的感受，感受各有不同，因此每個故事也有不同的敘述方式。

現在，輪到你了。